VINICIUS TIN

Manual da Segurança Financeira

Use o Dinheiro com Sabedoria e Prepare-se para os
Tempos Econômicos Difíceis

Copyright 2009

Todos os direitos Reservados

Obra registrada na Biblioteca Nacional – RJ

ISBN-13: 978-1481099509

ISBN-10: 1481099507

Índice

PREFÁCIO　5

　É melhor ganhar mais ou gastar menos?　10

CAPÍTULO 1. EXAMINANDO E ORGANIZANDO A VIDA FINANCEIRA　21

CAPÍTULO 2. USANDO O DINHEIRO COM SABEDORIA　41

　Evite o uso do cheque especial e o financiamento pelo cartão de crédito　47

　Tome cuidado com os pequenos gastos　50

　Evite desperdícios　51

　Evite comprar por impulso. Exerça o autocontrole!　55

　Nunca se comprometa com algo que você não pode pagar　57

CAPÍTULO 3. PAGANDO AS DÍVIDAS　61

　Levante recursos　64

　Estabeleça prioridades　66

　Negocie suas dívidas diretamente com seus devedores　67

　Construa uma planilha para eliminação dos débitos　67

　Limpe o nome na praça　71

CAPÍTULO 4. PREPARE-SE PARA OS TEMPOS ECONÔMICOS DIFÍCEIS　76

Índice

 A Construção de um Plano Anticrise 78

ENFIM... **92**

DICAS DE ONDE E COMO ECONOMIZAR **94**

 Água – Dicas da SABESP 95

 Energia Elétrica – Dicas da Eletropaulo 98

 Telefone 101

 Compras no Supermercado 102

 O Automóvel 103

 Comprando uma casa ou alugando uma casa? 111

 As despesas condominiais 114

BIBLIOGRAFIA **116**

PARA SABER MAIS **119**

Prefácio

Prefácio

Quando eu estudei finanças empresariais durante o curso de MBA na FAAP, fiquei muito interessado por esse assunto e passei então a estudá-lo ainda mais. Fui tomando conhecimento da importância das análises financeiras e do gerenciamento do dinheiro para as empresas. Ora, se ensinam esse assunto de gerenciar o dinheiro, tão importante para as empresas, por que também não se ensina o gerenciamento do próprio dinheiro? Afinal, do que adianta ser um grande administrador do dinheiro dos outros se não se sabe gerenciar nem o próprio dinheiro nem o orçamento familiar?

Fiquei com essas perguntas na cabeça e me surgiu a idéia de escrever uma monografia de pós-graduação a respeito do gerenciamento do próprio dinheiro e do orçamento familiar. Entretanto, devido a alguns fatores curriculares, precisei deixar o assunto para um outro momento. Eu e minha equipe de trabalho, decidimos desenvolver um tema sobre as estratégias de recuperação de empresas em crise financeira.

Nesse trabalho, dentre outras coisas, estudamos como as empresas devem se preparar para não sofrerem os efeitos

Prefácio

de uma crise financeira. E daquilo que obtive das pesquisas transportei parte para este livro, no qual dedico o capítulo 4 sobre como as pessoas e as famílias devem se preparar para os momentos de crise financeira como aquela se abateu sobre o mundo em 2008.

Durante 2 anos, acumulei material sobre o gerenciamento das finanças familiares e do indivíduo, reunindo folhetos, reportagens, matérias de jornais, pesquisas e citações. Também coloquei experiências de minha própria vida.

Este livro não é uma obra definitiva sobre o assunto. Mas certamente contribuirá para a melhoria da qualidade de vida das pessoas que o lerem. Eu apresento aqui orientações até então pouco divulgadas e proponho um plano para as famílias e para os indivíduos cuidarem muito bem do dinheiro que ganham; saber como gastá-lo, como quitar as dívidas e como se prepararem para os momentos econômicos difíceis e até inesperados como a perda do emprego e de crise financeira.

Use esta obra como um guia de consulta prático, acessível, pois contém dicas e orientações prontas para serem usadas. Depois de lê-lo, você vai precisar relê-lo ou

Prefácio

consultar informações em suas páginas nas várias vezes em que isso se fizer necessário.

Minha grande satisfação será ver as pessoas se beneficiando positivamente dessas informações, ao se libertarem das dívidas e viverem com tranqüilidade e segurança financeira.

Uma boa leitura e sucesso!

Introdução

Introdução

É melhor ganhar mais ou gastar menos?

Introdução

Ganhar mais no fim do mês pode não solucionar todos os problemas de falta de dinheiro, caso não se saiba gerenciar o que ganha e nem controlar os gastos. Se você está num ciclo de quanto mais se ganha, mais se gasta, mais dinheiro no bolso não vai resolver o seu problema, e sim, só aumentar o tamanho das suas despesas. Tudo depende do quanto e do como se gasta e não do quanto se ganha.

Uma pesquisa do IBGE revelou que aproximadamente 75% das famílias brasileiras, o que é um número muito grande de pessoas, apresenta alguma dificuldade para se chegar ao fim do mês com o ganho total familiar

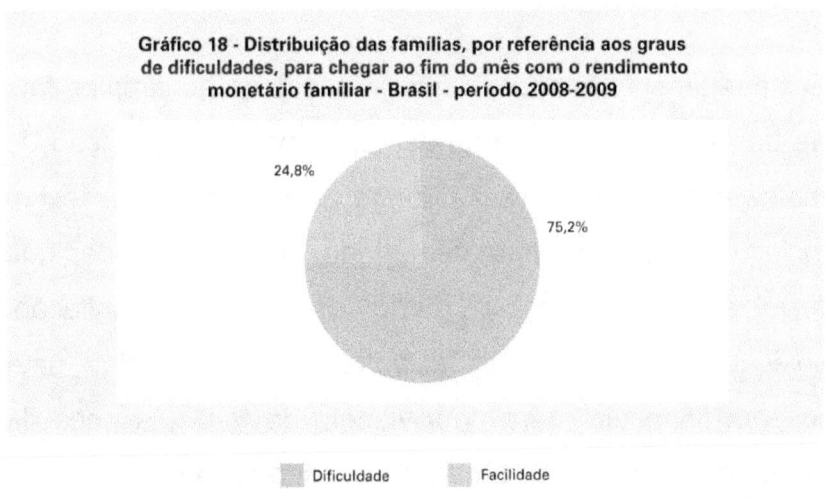

Fonte: IBGE, Diretoria de Pesquisas, Coordenação de Trabalho e Rendimento, Pesquisa de Orçamentos Familiares 2008-2009.

Introdução

Esses dados levam a crer que a dificuldade vem da falta de gerenciar o dinheiro de forma adequada, de se fazer um planejamento financeiro e também da falta de se viver dentro das possibilidades.

O viver dentro das possibilidades e ter dinheiro sobrando no fim do mês para se construir uma reserva financeira, é o segredo de se viver livre das dívidas, de poder fazer um planejamento de vida e ter reservas para realizar os seus sonhos.

Então, se sobra conta para pagar no fim do mês e falta salário, está na hora de saber o que é um planejamento financeiro.

O planejamento financeiro não se restringe ao simples fato de gastar menos. Ele é fundamental para a realização de metas a curto, médio e em longo prazo. As metas devem incluir criar reservas para os períodos de necessidades que envolvam a saúde, a perda de emprego, inflação, solavancos na economia e outros. E pode incluir uma reserva financeira para uma viagem de férias, a troca de um carro, a compra de uma tão sonhada casa própria.

Introdução

"Planejar em família é sempre a melhor solução".

(Livro de Orientação Financeira – COOPEREMBRAER)

Introdução

Se você é casado, deve pensar no dinheiro como um bem a ser usado em benefício de toda a família. Assim, o planejamento financeiro e **o gerenciamento do dinheiro devem envolver todos da família**. Você encontrará apoio e orientação em sua família. Este é o primeiro e mais importante princípio deste livro. Se ele não for seguido seriamente, tudo o mais que está aqui escrito, perderá o seu valor e não trará o resultado esperado.

Uma reportagem da Revista Veja mencionou uma pesquisa feita em 2008, pelo Instituto Galup nos Estados Unidos, onde entrevistaram 1500 casais recém-divorciados, revelou que "40% deles se referem ao dinheiro como o principal motivo das brigas que levaram àquele desfecho". Posso afirmar que o dinheiro tem sido motivo de separação de vários casais pelo mundo afora.

Geralmente os casais conversam pouco sobre a situação financeira. Acabam tocando nesse assunto quando já há um rombo nas finanças do lar ou quando alguma tragédia como a perda do emprego de um dos cônjuges ocorre, trazendo transtornos para o relacionamento. E aí pode ser tarde para salvar o casamento. Este livro mostra como se preparar para que

Introdução

situações como essa de perda do emprego ou de momentos econômicos difíceis, não abale a família e prejudique o relacionamento no lar.

Cecília Shibuya, Presidente de ABQV, Associação Brasileira da Qualidade de Vida, disse o seguinte a respeito dos problemas com o dinheiro no lar: "Os relacionamentos se deterioram, o excesso de preocupações atrai novos problemas, o rendimento profissional cai e até a saúde acaba sendo negativamente afetada".

Um antigo ditado diz: "Quando a miséria entra pela porta o amor sai pela janela".

Deve-se dialogar sobre o dinheiro em família. Essa conversa sobre dinheiro entre o casal deve ser de igual para igual, independentemente de apenas um ou ambos os cônjuges trabalharem. Não pense que porque é só você quem trabalha, você não deve dar satisfações sobre os seus gastos ou não aceitar opiniões do seu cônjuge, que não trabalha, sobre o que fazer com o dinheiro. Isto é uma demonstração de falta de honestidade com o cônjuge.

Introdução

As pessoas se casam para serem fiéis umas as outras, caminharem juntas pelas alegrias e dificuldades da vida e compartilharem experiências, expectativas e alcançarem metas. Os objetivos financeiros devem fazer parte dessas metas. Então, dialoguem e planejem para terem uma vida financeira sólida.

Se ambos trabalham em casa, **aproveitem para dividir as despesas do lar proporcionalmente ao que cada um ganha.** Se um dos cônjuges é responsável por 60% dos ganhos familiares, então, ele será também responsável por arcar com 60% das despesas. Nada mais justo.

Os jovens recém-casados não devem esperar desde cedo ter em casa tudo o que seus pais possuem. As posses deles podem ter sido o resultado de anos de trabalho, economias e planejamento financeiro. Portanto, devem ir com calma. Conquistem os bens aos poucos e suba essa escada degrau por degrau.

A história de minha família conta que meus bisavós vieram para o Brasil em fins de 1800 como imigrantes, de forma muito humilde, praticamente com a roupa que a mala podia carregar. Aqui se estabeleceram e encontraram empregos

Introdução

simples, mas que lhes garantia o sustento da família. Não tiveram acesso à educação privilegiada, mas tinham a determinação de trabalharem muito. Foi assim, nessa luta, que conquistaram as coisas aos poucos e deixaram para as gerações futuras melhores condições de vida financeira e de estudos, para que os próximos fossem se tornando melhores do que os anteriores. E se hoje tive acesso a um bom curso universitário e a um bom emprego, devo a eles também essa minha conquista.

Falamos então sobre o primeiro importante princípio, que o planejamento financeiro e o gerenciamento do dinheiro devem envolver todos da família.

Outro princípio igualmente importante é que para obter um resultado da aplicação prática das lições deste livro, é preciso ter disciplina, paciência e perseverança no controle das finanças. Você pode até se julgar desorganizado para tal tarefa. Para te ajudar, sugiro que você eleja o mais metódico e detalhista da família para ser o responsável por listar todas os ganhos e gastos do orçamento.

Por fim, você deve **ser capaz de mudar o seu padrão de vida** para aquele que seja adequado às suas necessidades

Introdução

e não para o padrão que você quer ou o padrão de vida de seu vizinho. Sei que para alguns isto pode ser difícil ou desafiador. Procure praticar os conceitos que são apresentados aqui até que eles se tornem um hábito na sua vida. Os resultados serão compensadores!

Para alcançar esses objetivos, o livro foi dividido em 4 partes.

Na primeira parte é apresentado como organizar e examinar a vida financeira. Você e sua família serão capazes de fazer um levantamento dos seus ganhos e despesas, e identificar quais são e quanto se gasta com supérfulos e, a partir de então, saber onde economizar e **verificar o que está fazendo faltar dinheiro e sobrar conta para pagar no fim do mês.**

Na segunda parte, como usar o dinheiro com sabedoria e **se livrar das armadilhas do cheque especial e do cartão de crédito, dos financiamentos em geral cujos juros corroem o orçamento.** Será apresentado como evitar desperdícios e exercer o auto-controle para não ser impulsivo na hora de comprar.

Introdução

Na terceira parte, estarão relacionadas orientações sobre **como pagar as dívidas levantando recursos financeiros a partir dos seus próprios recursos**, sem precisar fazer empréstimos em financeiras. Isto virá do estabelecimento de prioridades financeiras que serão relacionadas e analisadas numa planilha de eliminação de débitos. Ainda, você encontrará algumas dicas de como limpar o nome na praça, caso precise.

Enfim, a quarta parte apresenta **como se preparar para os tempos econômicos difíceis, crises financeiras e solavancos na economia**. Há orientações de como construir uma reserva financeira a partir do planejamento financeiro apresentado na primeira parte deste livro. Há também um plano para se preparar para crises financeiras, como a perda do emprego, tempos econômicos difíceis e como elaborar um plano anti-crise e tê-lo sempre à mão.

Esse plano anti-crise irá ajudá-lo nas situações em que o emocional pode ficar abalado de uma forma tal que pode ser difícil raciocinar sobre o que é que se vai fazer, pois pode levar algum tempo para assimilar o baque e a começar a reagir.

Introdução

Há ainda um anexo com dicas de onde e como economizar.

Capítulo 1. Examinando e Organizando a Vida Financeira

Aprenda **primeiro** a gerenciar o dinheiro para **depois** pensar em ganhar mais dinheiro

Organizando e Examinando a Vida Financeira

É necessário primeiro definir quais são suas necessidades e as de sua família, e planejar todos os gastos para atender essas necessidades, considerando sempre o quanto se ganha. Por isso, a melhor maneira de equilibrar os ganhos com os gastos é elaborar um planejamento financeiro.

Fazer um planejamento financeiro é algo bastante simples. Você vai precisar de lápis, papel, tempo e um pouco de paciência. Alguns podem criar planilhas no computador para trabalhar. Então, escolha aquilo que estiver mais ao seu alcance e mãos à obra.

Neste capítulo vamos construir três planilhas ou tabelas para relacionar as receitas (ou o quanto dinheiro você ou a família ganha), as despesas mensais, as despesas anuais e as despesas extras.

Primeiramente, comece reservando um **dia e horário fixos por semana** para revisar seu orçamento. Isto deve-se tornar um hábito em sua vida, como escovar os dentes. Sendo casado, não esqueça de convidar a esposa ou marido e os filhos (caso tenham idade de participar) para colaborarem. As bases de nosso relacionamento com o

Organizando e Examinando a Vida Financeira

dinheiro são construídas na infância. Portanto, envolva-os na criação do orçamento e das metas financeiras da família. Após relacionarem em uma lista todos os seus ganhos, suas despesas e suas metas, as reuniões de planejamento financeiro nas semanas seguintes não deverão tomar muito tempo.

Aprenda a gerenciar o dinheiro antes que ele gerencie você!!!

Inicie, então, montando uma planilha conforme a sugestão abaixo, onde você e seu cônjuge relacionarão todo o dinheiro bruto (isto é, sem descontar os impostos) que recebem de salários, aluguéis, pensões e outras rendas:

Receitas (Ganhos)	Valor R$
Salário	
Aluguéis	
Pensões	
Outras rendas	
13º Salário/12	
Total de Receitas	

Acrescente o 13º salário dividido por 12. **Não relacione os ganhos com as horas extras e a participação nos resultados ou lucros da empresa como parte dos**

ganhos. Eles devem ser considerados como um bônus que pode vir ou não. A empresa pode suspender as horas extras por tempo indeterminado ou não ter lucro durante algum tempo. No momento em que esses bônus faltarem, e caso você tenha sempre dependido deles, você pode estar em apuros.

Some todos os valores relacionados e registre o total no final da planilha. Chamaremos esse total de **Total de Receitas.**

Em seguida, comece a relacionar as despesas mensais: impostos na fonte ou a pagar, recolhimento do INSS, prestações, carnês, parcelas de financiamento, previdência privada, telefone, água e luz, etc. Se for possível, inclua uma coluna do valor previsto para a despesa e o valor efetivamente gasto. Caso não tenha ainda uma noção da previsão de gastos, trabalhe apenas com a coluna "Gasto R$".

A medida em que for se tornando experiente e adquirindo segurança no controle das receitas e despesas, será possível trabalhar com as previsões de gastos (ou previsões de despesas).

Organizando e Examinando a Vida Financeira

Despesas Mensais	Previsto R$	Gasto R$
INSS		
IRRF		
Previdência		
Plano de Saúde		
Médico		
Medicamentos		
Aluguel		
Financiamentos		
Telefone		
Água		
Luz		
Gás		
Internet		
Escola		
Combustível		
Transporte		
Supermercado/Padaria		
Beleza/cabeleireiro		
Empregada		
Total de Despesas Mensais		

Neste exercício, convide a família para ajudar a lembrar de todos os gastos que são feitos em casa.

Organizando e Examinando a Vida Financeira

Tome cuidado com os pequenos gastos

Se você e sua família tiveram dificuldades para se lembrar de todos os gastos, sugiro que façam o seguinte: consigam um caderninho, e no período de um mês – pode ser de quinze dias, caso julguem que nesse tempo conseguirão capturar todos os gastos da família - registrem tudo o que gastarem. Desde aquele "chicletes" na padaria até a máquina de lavar roupa que a esposa tanto pediu.

Às vezes a gente acha que sabe para onde vai o dinheiro, mas a tendência é a de **sempre guardarmos na memória somente os grandes gastos**. O que ocorre é que se gasta um pouco aqui, um pouco ali e assim o dinheiro vai embora.

Anote data, produto e valor pago. Aprendam que o dinheiro é de toda a família e deve ser gerenciado sabiamente por todos.

Feito o registro das despesas no caderninho durante 15 dias ou durante um mês, volte ao planejamento financeiro familiar e transporte os gastos do caderninho para a planilha. Nesse momento aproveite também para definir quem será o responsável por conferir e pagar as contas da

Organizando e Examinando a Vida Financeira

casa. Algumas delas podem ser colocadas em débito automático; outras devem ser pagas no caixa do banco.

Durante meu tempo de universidade, tive que morar fora de casa, em uma outra cidade. E como eu não tinha ganhos, eu recebia um valor semanalmente de meus pais antes de viajar para cidade onde ficava a faculdade.

Foi nessa época que eu também resolvi ter um caderninho onde eu anotava tudo aquilo que eu gastava. Não deixava escapar nada! Minha idéia era saber onde, quando e quanto eu gastava e também ser honesto com meus pais, não esbanjando um dinheiro que não era meu.

Isto me serviu para saber o quanto pedir aos meus pais para me sustentar durante cada semana na faculdade o que contribuiu para eu saber gerenciar as contas do meu próprio lar.

Voltando à planilha, some todas as suas despesas e registre no final da planilha o total que chamaremos de **Total de Despesas Mensais.**

Organizando e Examinando a Vida Financeira

Agora, elaboraremos uma outra planilha que conterá as despesas anuais.

As despesas anuais são aquelas que ocorrem todo ano num determinado mês, por exemplo, taxas de Sindicato, CREA, CROSP, CRM, IPVA, IPTU, Seguros de automóveis, etc.

Relacione todas as despesas, o mês em que cada uma ocorre, some todos os valores, divida por 12 e anote o total que se chamará **Total de Despesas Anuais**.

A divisão por 12 resultará na diluição das despesas anuais nos 12 meses do ano. No final das nossas contas, isto dará a noção exata se o total de ganhos comporta todas as despesas mês a mês ao longo do ano.

Despesas Anuais	Mês do Ano	Gasto R$
CREA/CRM/OAB		
Sindicato		
IPVA		
DPVAT		
Seguro do Carro		
Licenciamento		
Manutenção do carro		
IPTU		

Organizando e Examinando a Vida Financeira

Matrícula		
Material escolar		
Pgto. Imposto de Renda		
Roupas		
Total de Despesas Anuais		
Despesas Anuais/12		

Agora, crie uma outra planilha, contendo os gastos extras. Gastos extras são aqueles que se pode viver sem por um tempo: viagem de férias, presentes, CDs, DVDs, certos eletrodomésticos, livros diversos, jantares, roupas não essenciais, etc. Relacione-os mês a mês, por exemplo, em Dezembro se gasta mais com presentes, Janeiro, Fevereiro e Julho, com viagens de férias e assim por diante.

Note que tudo aquilo que a família deseja gastar em extras, deve ser discutido em família e combinado antes de serem realizados, para não gerar conflitos.

Despesas Extras no Ano	Total R$
CDs	
DVDs	
Livros diversos (exceto escola)	
Disk Pizza	

Organizando e Examinando a Vida Financeira

Locadora de DVDs	
Academia	
TV a cabo	
Banca de jornal	
Presentes de natal	
Viagem de férias	
Presentes de aniversário	
Total de Despesas Extras	
Despesas Extras/12	

Some tudo, anote o total no final da planilha que se chamará **Total de Despesas Extras**.

Então, após relacionar os salários e despesas, faça a seguinte conta:

Total de Receitas –

(Despesas Mensais + Despesas Extras/12 +

Despesas Anuais/12) = ???

Com o resultado dessa conta, é possível identificar 3 cenários financeiros, num dos quais a sua situação irá se encaixar.

Organizando e Examinando a Vida Financeira

1ª. Situação
Receitas > Despesas = Economia!!

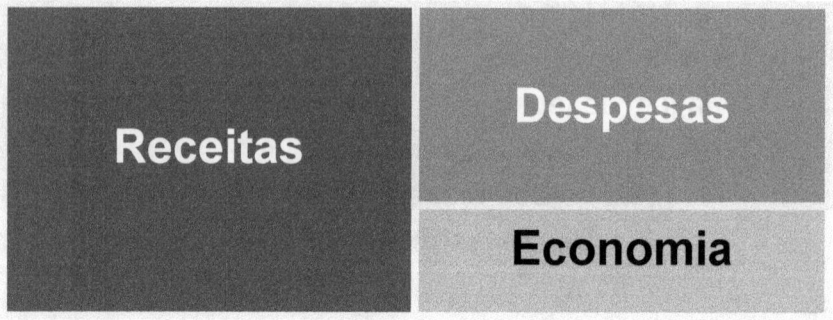

Parabéns!!! Você está gastando menos do que ganha! Procure sempre manter esse resultado.

Você faz parte de uma minoria brasileira e pode começar a guardar o dinheiro que sobra no fim do mês.

A sua meta deve ser sempre atingir o equilíbrio, ou seja, as receitas sempre maiores que as despesas. Tão logo, após aplicar os conceitos deste livro, você atinja esse equilíbrio, faça de tudo para mantê-lo! Além disso, **não se acomode com a sua boa situação**, e busque oportunidades de reduzir os gastos com supérfulos ou pelo menos adiá-los para aumentar as economias da família.

Organizando e Examinando a Vida Financeira

Aproveite e faça reservas. Primeiramente para os momentos de dificuldades ou crises, sobre o qual falarei mais adiante neste livro; depois para a compra de uma casa própria, a aposentadoria do casal, os estudos dos filhos, poupança para uma viagem de férias com a família, para a compra de uma tão sonhada TV moderna, a troca do carro, dentre outros.

Você pode dividir cada uma dessas economias em contas de fundos de investimentos diferentes. Procure os fundos de investimentos mais seguros. Converse com o gerente de sua conta no banco, fale dos seus planos e ele poderá orientá-lo.

Caso você não tenha ainda a possibilidade de manter uma conta corrente num banco, pagando mensalmente as taxas de manutenção da conta, então, para começar, abra uma conta-poupança para os depósitos, o que não lhe custará nada, até você ter uma vida financeira estável e em condições de abrir uma conta com mais benefícios e arcar com suas taxas.

Se puder investir, invista em fundos de renda fixa, CDI ou mesmo poupança, embora a rentabilidade desta seja

menor que a dos primeiros. Não arrisque investindo em ações. A possibilidade do lucro imediato e fácil é extremamente atrativa e leva pessoas a aplicar boa parte do que possuem na compra de ações. Só que há um alto risco atrelado a essa alta rentabilidade. Tratar do assunto de investimento em ações aqui não é o propósito, e haveria material suficiente para escrever outro livro. Mas, ao pensar em investimento em ações, lembre-se sempre de que "**rentabilidade passada não é garantia de rentabilidade futura**".

Organizando e Examinando a Vida Financeira

2ª. Situação
Receitas = Despesas → A sua situação requer atenção e algumas ações.

| Receitas | Despesas |

Está na hora de olhar e verificar o que se pode fazer para gerar alguma economia. Fale com a família sobre a real situação e decidam juntos quais gastos cortar e procure obter o comprometimento de todos para ajudarem a fazer economia.

Algumas sugestões são: analise rigorosamente a planilha de Despesas Extras. Corte todos os extras até que as despesas sejam menores que as receitas. Depois, passe para a planilha de Despesas Mensais e procure outras oportunidades de economizar, seja em combustível, gás, energia elétrica, água, dentre outros. No Anexo 1 há algumas dicas de onde e como economizar.

Organizando e Examinando a Vida Financeira

Crie um caderninho, aquele sobre o qual já foi falado, e registre rigorosamente tudo o que cada pessoa da família gasta todos os dias. Faça esse controle durante um mês. Das suas compras de supermercado, registre todos os produtos, contendo marca, quantidade e preço. Daí pode surgir oportunidades para economizar, selecionando um produto mais barato ou comprando um pacote com maior quantidade de produto, por ex., 1 tubo de creme dental de 180g, pode ser mais barato do que 2 tubos de creme dental de 90g, ou mesmo comprando em atacados, onde a maior quantidade significa um custo menor por unidade de produto.

Usando as dicas deste livro e a sua criatividade, procure reduzir despesas de modo a obter uma economia no final de cada mês e poupe o dinheiro que sobrar.

Os Brasileiros não têm o hábito de poupar.
Uma reportagem do jornal o Estado de São Paulo de 14/11/2008, revelou o resultado de uma pesquisa:

"A cultura de poupar dinheiro ainda é pouco difundida entre os brasileiros, apontou a pesquisa Consumer Watch, realizada no ano passado pela LatinPanel. O levantamento

mostrou que 74% dos 9 mil entrevistados não poupam absolutamente nada de sua renda. Entre os 26% que afirmaram poupar, apenas metade consegue guardar até 10% do salário".

Organizando e Examinando a Vida Financeira

3ª. Situação

Despesas > Receitas = Dívidas

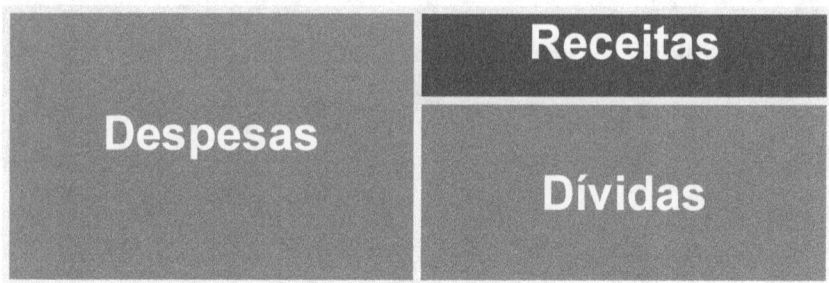

Se você se encontra nessa situação, é preciso **AGIR JÁ**!!! Não espere que a situação vá melhorar.

Não há outra forma de equilibrar o balanço: ou se consegue outra fonte de renda, que pode vir de um segundo emprego, ou se cortam as despesas. Mas lembre-se aquilo que já foi apresentado na Introdução deste livro: "É melhor ganhar mais ou gastar menos?"

Sugiro fazer a mesma investigação proposta anteriormente, buscando atentamente oportunidades de reduzir despesas olhando-se as planilhas de Despesas Mensais e Despesas Extras. **Não se deixe tomar pela ilusão de que no próximo mês vai entrar mais dinheiro. Resolva suas pendências agora!!!**

Organizando e Examinando a Vida Financeira

Este cenário no seu orçamento financeiro familiar é sobretudo um cenário de prejuízo, de perdas financeiras. A recuperação dessa situação não vem senão através do processo descrito a seguir.

Primeiro é necessário reconhecer que se está endividado, que se está vivendo no prejuízo. Assuma que você está numa situação ruim.

Segundo, esse reconhecimento tem que te causar um sentimento tal que te motive a uma ação de melhorar a sua vida e a da sua família.

Terceiro, você deve envolver a sua família para deixá-la ciente da realidade e para combinarem o que vocês, juntos, vão fazer para re-equilibrar as contas.

Quarto, use as dicas do próximo capítulo, de como usar o dinheiro com sabedoria e de como pagar suas dívidas e se ver livre delas.

Quinto e último, cuide para que nunca mais o seu orçamento volte a ficar no vermelho.

Finalizando este capítulo, algo importante deve ser observado pelos profissionais liberais e autônomos: o planejamento financeiro deve ocorrer **SEMPRE** ao se receber o salário. Talvez esses tenham um desafio maior quanto a demonstrar disciplina e perseverança no planejamento, pois diferentemente do profissional assalariado, que além de receber um valor fixo a cada mês, e tem data para receber, os liberais recebem o dinheiro em datas diversas e os valores podem nem sempre ser os mesmos.

Capítulo 2. Usando o dinheiro com sabedoria

Viver dentro das REAIS necessidades não é tarefa nada fácil

Usando o dinheiro com sabedoria

"...a vida de um homem não consiste na abundância das coisas que ele possui." (Lucas 12:15).

Faz parte da cultura do brasileiro querer obter os mais diversos bens quase que imediatamente. E, infelizmente, a sociedade valoriza o indivíduo pela posse de seus bens.

O mercado favorece esse tipo de comportamento, ao oferecer as mais diversas e acessíveis formas de pagamento de produtos divulgados por encartes em jornais, propaganda na televisão e e-mails diários contendo promoções. Tem para todos os bolsos. Não pode pagar a vista? Faça um crediário! Ou então, parcelamos em 12x! O menos atento não percebe que essas parcelas contêm juros embutidos. Há casos em que o lojista diz que o valor à vista é o mesmo que o parcelado.

O dinheiro recebido à vista não é vantajoso, economicamente falando, porque não carrega os juros cobrados, sendo o melhor negócio, guiar o consumidor para o pagamento à prazo, que é justamente aí onde o lojista obtém o maior lucro. Além do mais, as promoções apelativas das vitrines chegam a divulgar apenas o valor das parcelas o que ameniza o impacto do custo verdadeiro

e total do produto na mente das pessoas. Preste bem atenção e você irá notar que algumas lojas de departamentos funcionam mais como uma financeira do que vendedora de eletrodomésticos e de artigos de cama, mesa e banho.

Quando você paga juros por qualquer compra ou por um parcelamento de uma fatura do cartão de crédito ou por uso do cheque especial, você está pagando para rolar sua dívida a fim de honrar os seus compromissos financeiros. E os juros da dívida, no Brasil, custam muito caro.

Com todas as facilidades para obter bens, é um desafio dos nossos dias viver dentro das possibilidades dos nossos salários e realizar gastos com base nas necessidades da família.

Além disso, se divulga pouco do quanto custa fazer compras financiadas e o quão difícil pode ser se livrar das dívidas. Não quero dizer que nunca se deve financiar coisa alguma. Alguns financiamentos justificáveis seriam o da compra da casa própria, da educação e talvez o de um primeiro e necessário carro. Mas todos devem ser feitos dentro das possibilidades do salário e desde que a soma

Usando o dinheiro com sabedoria

das suas despesas sejam sempre menores que a soma dos seus ganhos, isto é, depois de calcular todos os seus gastos mensais como apresentado no capítulo 1, tendo-se já somadas as parcelas dos financiamentos, deve sobrar algum dinheiro no fim do mês. Você deve procurar sempre manter a equação: (Receitas – Despesas = Economia).

Como então gastar com sabedoria? Vou contar uma pequena história. Uma vez eu precisei comprar um monitor de computador para o meu PC. Resolvi primeiro juntar todo o dinheiro para essa compra. Depois, coloquei em minha cabeça um firme propósito de obter o maior desconto possível na negociação. Então, depois de pesquisar em pelo menos três lugares distintos o preço do monitor que eu queria, fui para a loja de menor valor com o dinheiro, em espécie, na mão.

Lá, comecei a negociar, perguntando qual o valor do produto, se o valor era à vista ou parcelado, se fosse á vista, de quanto seria o desconto. Depois de obter essa informação, e de ter espremido o vendedor, fiz uma oferta, retirando o maço de dinheiros do bolso. No final, com dinheiro na mão e à vista, obtive um desconto de 10% sobre o mesmo valor à vista de venda do produto na loja.

Usando o dinheiro com sabedoria

Outro exemplo da vida real é de um vizinho meu que, uma vez, foi comprar um carro novo e verificou que mesmo dando o carro antigo dele como parte do negócio, ficava ainda faltando um valor para completar. A concessionária propôs, então, um financiamento da diferença em parcelas usando uma taxa de juros do banco da própria montadora.

Ainda propôs diminuir essa taxa de juros se esse meu vizinho conseguisse uma taxa menor de um banco que ele tivesse conta. Foi o que ele fez. Como ele já era cliente de um banco há um certo tempo, ele tinha taxas especiais de juros para compra de carro novo, e bem menores que as propostas pela concessionária.

A concessionária, então, aceitou diminuir as suas taxas cobradas e ele por sua vez achou melhor mesmo fazer o financiamento pelo banco da montadora. A taxa de juros que ele conseguiu para o financiamento do carro novo era menor que a rentabilidade paga por um fundo de investimentos no qual ele possuía um dinheiro aplicado. Assim, ele poderia receber o dinheiro do salário, pagar o financiamento e não perder dinheiro. Isto porque o fundo de investimento do banco pagava rentabilidade maior que os juros cobrados pelo financiamento do carro novo.

Usando o dinheiro com sabedoria

Valorize o seu dinheiro! Quando precisar, gaste-o bem. Primeiro junte o valor da mercadoria que quer comprar e negocie o desconto à vista, em vez de financiar em 12 meses e descobrir, por exemplo, que pagou com o valor dos juros da prestação quase duas TVs, mas levou só uma.

Evite o uso do cheque especial e o financiamento pelo cartão de crédito
Cartão de crédito, cheque pré-datado, crédito direto podem se tornar meios de se gastar o dinheiro que não se tem. Os cartões de crédito e débito constituem um fácil e poderoso meio de compras.

O grande mal dos cartões é que sem uma rigorosa disciplina pode-se perder facilmente o controle sobre os gastos com o cartão. Como não se tem o dinheiro no bolso, não se pode ver se ele está acabando ou o quanto está sobrando. Aí pode chegar a fatura no final do mês e não ter dinheiro suficiente para pagá-la e ser obrigado a adiar o pagamento ou parcelá-lo a juros altíssimos, um dos maiores do mercado.

Usando o dinheiro com sabedoria

Quando for contratar um cartão de crédito como um meio de pagamento e não como um meio de financiamento, procure seguir as seguintes dicas.

Com os cartões de crédito você pode comprar sem ter dinheiro em caixa e pagar em até um mês após a compra, dependendo da data de vencimento da fatura do cartão. Existem cartões de todos os tipos e para todos os gostos. Vão desde as mais variadas bandeiras (VISA, MASTERCARD, AMERICAN EXPRESS, etc), passando pelos tipos (internacional, gold, platinum, etc), há os de anuidade paga ou gratuita e até as suas diferenças em benefícios e vantagens.

Não é necessário possuir conta em banco para ter um cartão de crédito. Pode-se solicitar um através de qualquer banco ou diretamente por meio de um contato (via telefone ou Internet) com uma das bandeiras (administradoras de cartão). Possivelmente lhe será cobrada uma taxa de anuidade do cartão, que é diretamente proporcional ao tipo de cartão contratado.

Já os cartões de débito permitem efetuar o pagamento das compras sem que se tenha dinheiro em mãos, da mesma

forma que o cartão de crédito. Para contratá-lo é necessário ter uma conta bancária e não há anuidade cobrada sobre ele.

Ainda há os cartões múltiplos que funcionam tanto como débito quanto como crédito. Tudo num só cartão. Para contratar um desses é necessário ter uma conta bancária e pode incidir taxas de anuidade.

Tanto os cartões de débito quanto os cartões de crédito mascaram o impacto do valor gasto na mercadoria. É diferente de você tirar o dinheiro do bolso e pagar pelo produto. Com o cartão, você não vê o dinheiro saindo do seu bolso. O débito é feito diretamente na conta corrente bancária.

É aconselhável ler o contrato do cartão. As letras em que se imprimem o contrato costumam ser bem pequenas. Alguns deles estão disponíveis na Internet para consulta. Não se acanhe. Diante do atendente, peça licença e diga que irá ler o contrato em casa e que depois voltará para assiná-lo (caso concorde com o conteúdo).

Usando o dinheiro com sabedoria

Tome cuidado com os pequenos gastos

As compras pela Internet se tornaram um atrativo tão grande. A facilidade de escolher, de comparar preços, de pagar sem filas, de optar pela forma de pagamento e de receber tudo embrulhadinho na porta de casa é uma maravilha!

Num final de ano resolvi fazer um balanço de meus gastos na internet. Naquele ano eu havia gasto mais de R$ 2.000,00 em CDs e DVDs principalmente. Eu havia comprado alguns livros também. E aconteceu assim: um CD aqui, um DVD ali e no final, ao somar tudo, acabei tendo uma grande surpresa. Alguns podem achar que o que eu fiz foi um investimento em cultura. Mas a grande lição que quero passar com esse exemplo é a de planejar os gastos extras e juntar dinheiro para tal. Não deixe eles te pegarem de surpresa.

Os gastos que causam mais estragos são justamente esses, que parecem pequenos, mas em certas quantidades, que só se descobre o rombo depois de quantificar e somar todos os gastos extras.

Usando o dinheiro com sabedoria

Pense sempre: "Eu realmente preciso desse produto? Vou comprar também porque meu vizinho comprou? Ou porque me será útil? Já estourei o meu orçamento?" Se sim, então não compre! Pergunte-se: o bem é desejável, ou é necessário? Se for desejável, não compre enquanto não tiver poupado dinheiro para ele. Ademais, a probabilidade de você não usar esse bem algum tempo depois é grande.

"...Uma pesquisa da Associação Nacional de Defesa dos Consumidores do Sistema Financeiro (Andif) com 6.000 inadimplentes revela que 30% deles se endividaram comprando produtos supérfluos". (Veja Online - Edição 1862, 14 de julho de 2004, Comportamento - Há uma Inelda em cada um)

Evite desperdícios

Quando eu era jovem e morava com meus pais e irmãos, meu pai sempre evitava o desperdício de alimentos. Não gostava de ver algo sendo jogado fora seja porque estragou ou seja porque o prazo de validade havia vencido. Em termos de alimentos, sempre tivemos fartura em casa, mas sempre tudo controlado para não termos desperdícios. E isto é algo que aprendi e coloquei em prática na minha própria vida.

Usando o dinheiro com sabedoria

Assim, quando eu era um estudante na universidade, eu morava numa república (uma casa alugada dividida por mais de dois estudantes da mesma universidade) com 4 japoneses. A tradição oriental ensina o consumo de vários tipos de verdura e leguminosas.

Toda quarta-feira pela manhã bem cedo, antes das aulas do dia, a umas duas quadras de nossa casa era montada uma feira. Então, nos revezávamos e a cada dia de feira íamos a dois fazer as compras, o bicho e mais um veterano. O bicho, que é o calouro da faculdade, deveria ir toda a semana durante um ano. Esse era o trote cultural da minha saudosa república.

Pois bem, quando eu era bicho e ia toda a semana com um dos colegas, era incrível ver que qualquer um deles comprava todas, ou praticamente todas, as verduras e leguminosas que existiam na feira. Foi nessas oportunidades que eu fui apresentado a determinados vegetais que eu nem sabia que existiam: o inhame, o moyashi (broto de feijão), o jiló, dentre outros.

Também compravam pepino, quiabo, rabanete, nabo, cenoura, alface, repolho, etc. No retorno da feira, depois de

Usando o dinheiro com sabedoria

colocar toda aquela vegetação dentro da geladeira, a visão que alguém tinha ao olhar para ela, era como olhar da janela de um avião sobrevoando a floresta amazônica, dada a biodiversidade dentro da geladeira!

Essa "biodiversidade" trazia dois problemas.

Primeiro, por mais que os meus colegas tentavam ensinar a nossa cozinheira a preparar todos aqueles vegetais conforme a culinária oriental, não tinha jeito; ela não conseguia aprender mesmo.

Segundo, e mais importante, era que os vegetais eram tantos que não se conseguia consumir tudo num prazo de uma semana. Acabavam estragando e tinham que ser jogados fora. E na semana seguinte, feira de novo e o mesmo volume de compras e o ciclo de desperdício continuava.

Foi então que eu pensei a respeito e resolvi colocar algum controle para evitar esse desperdício. Propus um cardápio. Assim saberíamos o que comeríamos durante o almoço e o jantar de cada dia da semana e compraríamos sempre a quantidade certa de alimentos para aquelas refeições.

Usando o dinheiro com sabedoria

Fizemos então uma reunião na para discutirmos o assunto e elaborarmos o cardápio. Alguns aceitaram com ceticismo: "Ah, um cardápio? Mas é tão legal quando a gente chega da aula pro almoço e vai abrindo a tampa das panelas pra descobrir o que tem...". Sem dúvida tinha o fator surpresa nas nossas refeições, entretanto nem sempre a surpresa era boa...

Enfim, discutimos e como a nossa república era uma república democrática, venceu o voto da maioria pela implantação do cardápio e então, elaboramos o menu e o fixamos no azulejo da parede da cozinha, logo ao lado do armário que estava despencando.

O desperdício acabou, os nossos gastos com alimentos diminuíram e comíamos todos aquilo que gostávamos. O cardápio permitiu-nos variar a mistura, colocando peixe, frango, carne e pastéis na dieta.

Assim, essa pequena história pode dar lições de como parar com o desperdício de alimentos no seu lar.

Usando o dinheiro com sabedoria

Em tempo, uma dica com relação às compras na feira: o preço dos produtos vendidos – falo com relação aos perecíveis – vai caindo a medida que a manhã passa. Lá pelo meio-dia, meio-dia e meia, quando não compensa o feirante voltar para casa com o que sobrou na banca, é possível comprar coisa boa a um preço que é quase uma pechincha.

Evite comprar por impulso. Exerça o autocontrole!
"Quando fazemos compras a crédito, nos é dada apenas uma ilusão de prosperidade. Nós pensamos que possuímos as coisas, mas a realidade é que, as coisas nos possuem" (Ensign, May 2004. Earthly Debts, Heavenly Debts. Joseph B. Wirthlin).

Uma reportagem da revista Veja - Online, Edição 1862 de 14 de julho de 2004, "Há Uma Imelda Em Cada Um", mencionou que existe um mal chamado de **ONEOMANIA**, que significa gastador ou comprador compulsivo, e afeta 1% da população mundial, segundo estimativa da Associação Americana de Psiquiatria.

O Brasil pode ter 3% de gastadores compulsivos segundo o Serasa. Se esse for o seu caso e você não consegue sair

sozinho desse ciclo, procure ajuda psicológica. Os compradores compulsivos costumam adquirir produtos que nunca vão usar e deixam de pagar contas essenciais para adquirir extras e supérfulos.

As liquidações constituem numa verdadeira armadilha para essas pessoas, que as faz perder a noção do quanto se pode gastar, mesmo a noção do certo e do errado. Sendo um comportamento também influenciado pelo meio, quanto mais consumista a sociedade, maior o número de gastadores compulsivos.

O desejo desenfreado por adquirir bens traz ao indivíduo os seguintes malefícios:

1. comprometimento cada vez maior do salário no pagamento de encargos das dívidas
2. diminuição de recursos para a subsistência,
3. dificuldades para a manutenção do nível de vida
4. reflexos negativos no relacionamento familiar
5. desequilíbrio emocional e psicológico

O mercado tem sido ideal para as pessoas que estão dispostas a se endividar. Crédito, opções de pagamento,

Usando o dinheiro com sabedoria

cartões de crédito, cheque especial, estão abundantemente disponíveis. A oferta dos mais variados produtos também tem sido grande.

Nunca se comprometa com algo que você não pode pagar

Num sábado, ligou-me um conhecido lá pelas 22h. Sabe quando é a primeira vez que a pessoa te liga e você fica em dúvida tentando saber quem é, porque você nunca ouviu a voz dela ao telefone? Era esse o caso.

"Alô... Oi, tudo bem? Aqui é o Fulano". "Ah, oi, como vai..." Respondi. "Como é que estão as coisas, blá, blá, acabei de chegar de blá, blá, blá...". Aí eu fiquei desconfiado. Raramente alguém me liga nesse horário para perguntar como anda a vida.

Ele continuou mais ou menos assim: "Olha, eu estive vendo umas coisas lá em casa e quero te pedir algo, um favor. É que eu tenho umas dívidas para quitar e peguei um serviço, bicos que fiz, e só vão me pagar lá pela sexta-feira. Será que você não pode me ajudar emprestando R$ 800,00 até a próxima segunda?".

Usando o dinheiro com sabedoria

Quase caí da cadeira! Fim de mês, contas para pagar, pós-graduação, condomínio... Já havia adiantado uns meses para a empregada que também estava precisando e esse meu conhecido tinha acabado de fazer um pedido quase impossível: arrumar aquela quantia - que não era nada pequena - para dali um dia e meio. Disse-lhe que iria verificar, pensar no caso, mas já havia adiantado que seria difícil pelas razões já mencionadas. Então combinamos que nos falaríamos em breve.

Na noite de sábado, fiquei pensando que a situação dele devia estar crítica e imaginando como ela havia chegado até aquele ponto de ter que ligar para os conhecidos às 22h no sábado para pedir um valor emprestado para um dia e meio depois. Então pensei em conversar com ele e saber como tudo aconteceu.

Ele contou-me que estava sem emprego e que vivia de bicos, e que para saldar algumas dívidas ou conseguir algum dinheiro adiantado, havia procurado empresas financeiras. Chegou até a "trabalhar" com seis financeiras ao mesmo tempo, mas que agora estava apenas com duas.

Ele havia se comprometido com algo que não podia pagar: os empréstimos de várias financeiras. Então, perguntei se ele vinha fazendo administração financeira familiar. Disse-me que havia começado a gerenciar as finanças da família somente naquele ano porque "não dava mais", porque não tinha a exata noção da situação financeira e que mais dia menos dia teria que fazer um financiamento para poder pagar os outros financiamentos.

A falta de uma administração financeira pode levar uma pessoa a se perder financeiramente, entrando num ciclo vicioso de empréstimos e dívidas com financiadoras, que cobram juros altíssimos.

Portanto, evite a **todo custo** fazer empréstimos em **bancos, financeiras e agiotas**. Os juros cobrados são sempre altos e pode-se comprometer boa parte do salário para o pagamento dos juros da dívida e não do principal. E o não pagamento das dívidas aos agiotas pode incorrer em ameaças à família de invasão da residência e a retirada de objetos de valor, algo extremamente humilhante. Portanto, pague as despesas em dia para evitar empréstimos e juros.

Usando o dinheiro com sabedoria

Além disso, **não empreste seu nome para terceiros. Evite assumir compromisso cujo pagamento futuro será responsabilidade de outros.**

Capítulo 3. Pagando as dívidas

Pagando as dividas

"A melhor maneira de ganhar dinheiro é deixar de perdê-lo"

(Cmt. Rolim Amaro, ex-Presidente da TAM)

Pagando as dividas

Os juros do cheque especial, das compras à prazo e do parcelamento da fatura do cartão de crédito constituem o valor da mercadoria chamada dinheiro. Isto significa que se você não teve dinheiro suficiente para honrar os seus compromissos, o banco ou a operadora do cartão de crédito, teve que te emprestar o dinheiro que faltava e cobrar um valor por ele (juros), até que você tivesse recursos suficientes para repor o valor emprestado mais os juros. Os juros são um elemento que corrói o dinheiro.

Veja na tabela a seguir a média mensal dos juros praticados pelos bancos de varejo para cada uma das modalidades de empréstimo. Por exemplo, os juros do cheque especial variam em torno de 8% ao mês. Isto significa que se você está pendurado há um mês em R$ 1.000,00 no cheque especial, você está devendo R$ 1.080,00 ao banco só por conta dos juros, sem falar nas taxas e multas.

Compare os Juros do Crédito Pessoal	
Produtos de Crédito	**Média Mensal %**
Crédito pessoal	4
Cheque Especial	6,5
Cartão de Crédito	11

Pagando as dividas

"... o que toma emprestado é servo do que empresta" (Prov 22:7).

Você será eternamente escravo dos juros enquanto eles existirem. Os juros não dormem, não ficam doentes, não vão ao hospital e nem tiram férias. Eles trabalham de segunda-a-segunda, inclusive nos feriados. Mais dia menos dia, os seus credores irão procurá-lo e cobrá-lo. E poderão ser impiedosos caso você não consiga honrar os seus compromissos financeiros.

Levante recursos
Você precisará levantar recursos para se livrar das dívidas e juros. O ideal é que você levante recursos cortando as suas despesas desnecessárias e reduzindo outras na medida do possível. Talvez você tenha que mudar o seu padrão de vida.

Primeiramente, verifique a planilha de Despesas Extras e corte imediatamente todos os gastos supérfulos que dificultam o alcance de seu objetivo de equilíbrio financeiro. Depois, procure na Planilha de Despesas Mensais, oportunidades de reduzirem gastos.

Pagando as dividas

Substitua produtos de consumo por outros mais baratos. Os gastos com alimentação representam uma porcentagem considerável (20,75%) dos gastos mensais da população brasileira, conforme aponta o IBGE, através dos resultados da Pesquisa de Orçamentos Familiares 2002-2003.

Economize com transporte (combustível, passagens, manutenção do veiculo, etc) que representa 18,44% dos gastos familiares segundo a mesma pesquisa do IBGE. Venda o seu segundo carro.

Encontre oportunidades também para reduzir gastos com habitação (aluguel, condomínio, água, luz, etc), que representam 35,5% ainda conforme o IBGE.

Aproveite também para dar uma geral em sua casa e venda objetos, eletroeletrônicos, livros usados, que há muito estão parados e sem uso. Anuncie nos murais da escola, do condomínio, nos jornais locais e em sites de venda na Internet.

Se você tiver algum dinheiro poupado, pode valer a pena usar esse dinheiro para quitar as dívidas e se ver livre

Pagando as dividas

delas do que continuar guardando-o enquanto que os altos juros cobrados pelas despesas corroem suas finanças e os rendimentos pagos sobre o dinheiro poupado.

Atualmente não há qualquer investimento em poupança ou em renda fixa e dificilmente em ações que pagará rendimentos de 100% sobre o valor aplicado, que são praticamente os juros anuais cobrados sobre o financiamento da dívida da fatura do cartão de crédito.

Aproveite e use o dinheiro do 13º salário, da participação dos lucros da empresa, das horas extras ou aquele dinheiro reservado para as viagens das férias e quite as dívidas!!

Estabeleça prioridades
Tendo identificado as oportunidades de levantar recursos, estabeleça prioridades para a quitação dos débitos que possuem os juros mais altos, como parcelamento da fatura do cartão de crédito e do cheque especial. Depois, os itens relativos às necessidades fundamentais da família, tais como supermercado, água, luz e aluguel.

Pagando as dividas

Negocie suas dívidas diretamente com seus devedores
Se for negociar o pagamento de uma dívida, primeiro leia o contrato, se houver; seja contrato de aluguel, de dívida com a operadora de cartão de crédito, etc.

Sempre que possível, procure o seu credor, converse pessoalmente com ele. Explique a situação e procure renegociar o pagamento de sua dívida, solicitando, por exemplo, a eliminação ou redução dos juros das parcelas e negocie o pagamento da dívida em parcelas fixas de forma que caibam no seu orçamento (replanejado e livre de supérfulos) para que você possa pagá-las.

Da mesma forma, procure seu gerente no banco para negociar os juros do cheque especial.

Garanto-lhe que o credor está mais interessado em renegociar a dívida e receber o valor devido do que nunca ver a cor do dinheiro.

Construa uma planilha para eliminação dos débitos
Sugiro a construção de uma planilha como a do modelo abaixo, que se chama Calendário de Eliminação dos

Pagando as dividas

Débitos, na qual você relacionará todos os seus parcelamentos, carnês e financiamentos.

Ela te dará a exata noção de quando cada uma delas seriam quitadas. Nas colunas da esquerda para a direita, você priorizará aquelas dívidas com juros maiores. Assim, após relacionar o mês do ano na primeira coluna à esquerda, passe a relacionar parcelas do cartão de crédito (uma coluna para cada cartão), juros do cheque especial, crediário, financiamento do carro e assim por diante.

	CALENDÁRIO DE ELIMINAÇÃO DOS DÉBITOS					
	1	2	3	4	5	
Mês	Cartão de Crédito	Cheque Especial	Crediário	Carro	Dentista	Compromisso Mensal
jan	110	70	50	235	75	**540**
fev	110	70	50	235	75	**540**
mar	110	70	50	235	75	**540**
abr	110	70	50	235	75	**540**
mai		70	50	235	75	**430**
jun			50	235	75	**360**
jul			50	235	75	**360**
ago				235	75	**310**
set				235	75	**310**
out					75	**75**
nov					75	**75**
dez						**0**

Em cada uma dessas colunas relacione as parcelas que faltam para pagar a dívida de acordo com o mês do

Pagando as dividas

vencimento. Inicie pelo mês atual, ou seja, o mês em que você elaborou a planilha.

Após colocar todas as parcelas de cada um dos seus débitos, some os valores de todas as linhas e coloque o resultado na ultima coluna à direita, que se chamará Compromisso Mensal.

O Compromisso Mensal significa o quanto você tem que desembolsar (comprometer) do seu salário para pagar todas as parcelas das colunas de 1 a 5. No exemplo acima, o valor do Compromisso Mensal vai diminuindo a medida em que você vai quitando cada débito financeiro. Isto significa menos dinheiro desembolsado, mais dinheiro poupado ou mais dinheiro para pagar adiantadas as outras parcelas, com renegociação dos juros, é claro.

Se após você colocar todos os seus débitos numa planilha como a sugerida, e o valor total das parcelas não caber dentro dos seus ganhos mensais, mesmo após você ter eliminado as despesas extras, os supérfulos em compras de supermercado, etc, relacione apenas os débitos que possuem os juros maiores como o do cartão de crédito e o do cheque especial. Faça um parcelamento que caiba

Pagando as dívidas

dentro dos seus ganhos e, como já dito, negocie com o gerente do banco e os seus credores essas dívidas. Pague-as primeiro. Assim que efetuar o pagamento dessas dívidas, elabore uma outra planilha com as dívidas restantes e repita o processo mostrado neste capítulo até quitar todas as dívidas.

É óbvio que se você pagar primeiro umas dívidas e depois as outras, você acabará acumulando as parcelas e os juros não pagos das outras e teria que renegociar o parcelamento dessas dívidas restantes de acordo com aquilo que caberá dentro dos seus ganhos.

Uma outra possibilidade é você relacionar todas as suas dívidas na planilha anterior, mas reduzindo o valor de cada parcela de modo que **a soma de todas elas caiba dentro do seu orçamento mensal**. Procure manter as parcelas dos débitos sobre os quais são cobrados os juros mais altos. Isto requererá um prolongamento dos prazos de pagamento, ou seja, serão necessários mais meses para pagar todas as dívidas. Assim, você estaria, mês a mês quitando uma parcela de cada uma de suas dívidas e saberia quando todas elas estariam quitadas. Com esse

Pagando as dividas

planejamento em mãos procure os seus credores e proponha uma nova forma de parcelamento.

Por último, ainda com relação ao Calendário de Eliminação de Débitos, procure seguir rigorosamente os passos. **Jamais procure contratar serviços de agiotas e financeiras** para pagar os financiamentos e dívidas que você já possui. Você pode cair dentro de um ciclo do qual dificilmente sairá. E, de novo, **sempre procure renegociar suas dívidas diretamente com seu credor.**

Limpe o nome na praça
Antes de falar sobre as orientações para ter o nome na praça limpo, uma matéria veiculada pelo Globo Repórter de 20 de março de 2009, mostrou que mesmo o devedor tem direitos e é importante conhecê-los.

1º direito - Ser notificado antes de ter o nome inscrito no SPC ou Serasa. Nota: é contra a lei humilhar ou constranger o devedor.

2º direito - A cobrança tem que vir com uma boa explicação da dívida.

Pagando as dividas

3º direito - Nenhuma empresa pode negar um emprego, só porque o candidato está no cadastro de devedores.

Note bem: mesmo possuindo esses direitos, a responsabilidade de quem deve permanece!

As orientações do Serasa para quem tiver cheque devolvido (Cheque sem Fundos), título protestado, são as seguintes:

Anotação de Cheques sem Fundos CCF Cadastro de Emitentes de Cheques sem Fundos – Banco Central

1. Procure a Agência do Banco indicado como apresentante da ocorrência de cheque sem fundos.

2. Solicite ao Banco informações sobre o número, o valor e a data do cheque que foi apresentado por duas vezes, sem que houvesse saldo na conta corrente para pagamento.

3. Em seguida, verifique nos canhotos de cheques em seu poder para quem foi emitido o cheque. Procure a pessoa ou a empresa, a fim de regularizar o débito e recuperar o cheque.

Pagando as dividas

4. De posse do cheque, prepare uma carta, conforme orientação do gerente da sua conta no Banco que informou a ocorrência de cheque sem fundos. Junte o original do cheque recuperado, recolha no Banco as taxas de devolução do cheque e protocole uma cópia dos documentos entregues ao Banco para regularização no Banco Central.

5. Para regularização no Cadastro de Emitentes de Cheques sem Fundos (CCF), o correntista deve obter o protocolo da comunicação de regularização do seu Banco para o Banco do Brasil, encarregado pelo Banco Central de Processar a atualização do arquivo de CCF.

6. A regularização de cheques sem fundos é processada assim que o Banco do Brasil envie comando específico para a Serasa, por meios magnéticos.

Anotação de Título Protestado
1. Dirija-se ao cartório que registrou o protesto e solicite uma certidão, a fim de obter os dados de quem o protestou.

Pagando as dividas

2. Comunique-se com quem o protestou, regularize o débito e peça uma carta indicando que a dívida foi regularizada.

3. Reconheça a firma da pessoa/empresa, retorne ao cartório onde consta o registro do protesto e solicite o seu cancelamento.

4. Após o cancelamento do protesto no cartório, entregue a certidão na Serasa para a baixa da anotação em seus arquivos.

Procure as orientações do Serasa mais próximo de você. **Todo o serviço de orientação prestado por essa Instituição é GRATUÍTO.** Não procure empresas que se propõe a resolver a sua pendência com o Serasa, ou qualquer pendência financeira em troca de um pagamento correspondente a uma porcentagem do total de sua dívida.

Indo ao Serasa, esteja certo de que está em posse dos seguintes documentos: RG ou Carteira Profissional, CPF.

Pagando as dividas

Se enviar um procurador, serão necessários: RG ou Carteira Profissional, Procuração Específica para obter informações na Serasa, com firma reconhecida

Procure ajuda, se no seu trabalho houver, da Cooperativa de Crédito. Geralmente essas Cooperativas prestam serviços de planejamento financeiro e quitação de débitos.

Capítulo 4. Prepare-se Para os Tempos Econômicos Difíceis

Prepare-se Para os Tempos Econômicos Difíceis

"Crises são extremamente democráticas e politicamente corretas; não discriminam nem são preconceituosas... E podem acontecer a qualquer momento, com pouco ou nenhum aviso". (O Estado de São Paulo, Out/2003. Tatiana De Miranda Jordão, Mestre em Crisis Communication pela Denver University).

Crise é diferente de um problema. É um evento imprevisível, que potencialmente, provoca prejuízo significativo.

A melhor forma de lidar com as crises é estar preparado. E para isto construiremos um **Plano Anticrise** simples. Assim você estará pronto para enfrentar os tempos econômicos difíceis e, ainda, ter dinheiro no bolso.

A Construção de um Plano Anti-crise

Prepare-se Para os Tempos Econômicos Difíceis

1. Economize para fazer uma reserva financeira

Como mencionado no capítulo primeiro, se as suas despesas são menores que as receitas, o dinheiro que sobra deve ser poupado. Sugiro que ele seja poupado para construir uma reserva financeira para os tempos de crise, que pode vir da perda do emprego por exemplo.

Você só será capaz de começar a construir essa reserva, caso os seus ganhos sejam maiores que as suas despesas e, conseqüentemente, esteja sobrando algum dinheiro no fim do mês.

Assim, uma vez tendo feito o balanço financeiro familiar e, verificado que os gastos são menores que os ganhos, sabe-se portanto o quanto é necessário por mês para se manter a família. Faça uma reserva financeira, pouco a pouco, com o que você conseguir economizar do seu salário. Pode levar alguns anos até atingi-la. **O tempo que levará a formar essa reserva é diretamente proporcional aos seus gastos com extras (supérfulos) e a sua capacidade de economizar.**

Portanto, por um tempo, os seus gastos devem estar concentrados em coisas essenciais como alimentos, moradia, plano de saúde e transporte.

Dessa forma, se após o fechamento do balanço familiar, verificou-se que para se manter as despesas da família, desconsiderando-se as despesas Extras, (porque, afinal, numa época de crise seria um paradoxo querer manter os gastos supérfulos sendo que a fonte dos ganhos secou), são necessários R$ 3.000,00, assim, uma reserva para um ano (12 meses) que é o que eu sugiro, daria um total de 12*3.000,00=36.000,00. R$ 36.000,00 para se viver de forma tranqüila até o encontro com o próximo emprego. Assim, a conta é esta:

12 x (Total de Despesas Mensais + Total de Despesas Anuais/12).

Mas atenção: durante a crise a família precisa estar preparada para viver sem determinadas regalias como jantares em restaurantes, TV a cabo, um segundo carro, etc. **É preciso estar preparado para mudar o padrão de vida por um tempo!**

Prepare-se Para os Tempos Econômicos Difíceis

Quanto mais longa e profunda a crise econômica, maior a quantidade de dinheiro para se manter em casos de desemprego, problemas de saúde, etc.

Esse valor acumulado para emergências deve ser corrigido na medida em que as despesas necessárias e fundamentais da família aumentam (o que pode advir de mais um filho na escola ou aumento dos preços dos bens de consumo pela inflação. Daí a necessidade de atualizar as planilhas do capítulo 1 periodicamente).

Faça um plano de economia para construir a reserva financeira que esteja de acordo com os seus ganhos, com as suas despesas e com o que sobra no fim do mês. Quanto mais cedo você conseguir construir essa reserva, mais cedo estará em segurança financeira.

Essa reserva é o que garantirá o seu sustento ou de sua família durante um ano, para dar-lhe tempo suficiente de encontrar um novo emprego. Portanto, evite a todo o custo usar os recursos dessa poupança para outros propósitos que não sejam para os momentos de necessidades.

Prepare-se Para os Tempos Econômicos Difíceis

Toda pessoa que provê o sustento do lar ou que coloca o dinheiro em casa, deve estar preparada para esses momentos de necessidades. Em situações como essas, **o emocional pode ficar abalado de uma forma tal que pode ser difícil raciocinar sobre o que é que se vai fazer.** Pode levar algum tempo para assimilar o baque e a começar a agir.

2. Esteja preparado para caso perca o emprego
2.1 Tenha o plano anticrise por escrito e em fácil acesso

Ele pode ser escrito num caderno ou no computador e deve relacionar, com base no planejamento financeiro, quais os cortes urgentes nas despesas a serem feitos (geralmente e em primeiro lugar, os supérfulos).

Deve conter também, quem procurar para obter ajuda (alguém que vai encaminhar seu currículo, te arrumar um emprego). Não esqueça de relacionar nomes, telefones, e-mails. Coloque também no seu plano anti-crise uma relação de sites de empregos, de recolocação profissional, etc. Em resumo, procure construir algo como exemplificado abaixo.

Prepare-se Para os Tempos Econômicos Difíceis

A quem devo procurar	No que trabalhar alternativamente	Gastos a cortar	Renegociar
- Relacione nome de pessoas com telefone e e-mail; - Sites de empresas na Internet; - Sites de RH; - Governo: para solicitar o seguro-desemprego.	- Relacione todas as suas capacidades e alternativas de renda. Isto porque talvez você não encontre imediatamente um emprego em sua área. - As capacidades dos seus familiares que possam gerar renda.	- Supérfulos; - Despesas Extras; - Economizar mais ainda; - Vender um segundo carro; - Caso tenha filhos na pré-escola pode ser necessário retirá-los por um tempo; - Etc.	-Parcelamentos; - Pagamento de planos de saúde; - Escola dos filhos; - Etc.

Não espere logo de cara encontrar um emprego que te pagará o mesmo salário do anterior se você ganhava muito bem. Provavelmente levará algum tempo até você conseguir chegar ao patamar salarial anterior.

"Quando o emprego de alguém está ameaçado e suas economias são uma sobra do que já foram, a busca pelo significado do trabalho perde o sentido. O propósito de um emprego se torna bem mais básico: alimentar a família,

pagar as prestações da casa e a escola dos filhos. Se podemos fazer isso, então tudo o que conseguirmos além disso é um bônus. Assim que as expectativas foram ajustadas a essa nova realidade e estivermos vendo o ato de ganhar dinheiro como o principal motivo do trabalho, uma maior satisfação vai surgir disso" (Jornal Valor Econômico. O novo segredo do trabalhador feliz: dinheiro no bolso Lucy Kellaway, 26/12/2008).

3. Possua planos de saúde e seguros
As pessoas assumem com freqüência que elas nunca ficarão doentes ou que acidentes nunca acontecerão. A gente acha que as coisas ruins nunca acontecerão com a gente. Pode acontecer com os outros, mas conosco nunca. Temos dentro de nós, até uma certa idade ou enquanto a nossa saúde está boa, um sentimento de imortalidade.

Entretanto, não temos controle sobre todas as variáveis do nosso meio. Dentro daquilo que está a nosso alcance, podemos, por exemplo, esforçar-nos para manter nossa saúde através da alimentação adequada, prática de exercícios. Podemos também nos manter seguros no trânsito ao obedecer a sinalização e respeitar os limites de velocidade. Entretanto, não temos controle sobre os outros motoristas.

Assim, faça um seguro do carro, um plano de saúde para você e toda a família. Faça também seguro da residência e de vida se possível. Os custos associados a problemas de saúde e acidentes podem ser tão grandes que podem prejudicar economicamente a família que não dispunha dessas proteções.

"Muito freqüentemente as pessoas assumem que elas provavelmente nunca sofrerão acidentes, ficarão doentes, perderão seu emprego ou ver seus investimentos evaporarem. Para piorar a a questão, frequentemente as pessoas fazem compras hoje baseadas nas predições otimistas daquilo que elas esperam que acontecerão amanhã". (Earthly Debts, Heavenly Debts. Joseph B. Wirthlin).

4. Você e sua família devem estar sempre preparados
4. 1. Esforcem-se para manterem-se empregados.
O provedor do lar deveria fazer todos os esforços para se manter empregado e garantir o recebimento de salários, rendimentos e benefícios.

4.2. Construam estabilidade no seu emprego.
Procure construir estabilidade e senioridade com o seu empregador, e demonstre honestidade, humildade,

transparência e respeito às pessoas. Demonstre também habilidades de domínio técnico, criatividade, comprometimento com as metas da empresa e produtividade.

4.3. Aperfeiçoem-se.

Mantenha conhecimentos e habilidades atualizadas por meio de estudo pessoal, cursos de aperfeiçoamento, pós-graduação, etc; assim, você pode competir com os melhores do mercado de trabalho e oferecer o melhor serviço ou produto disponível no seu setor dentro da empresa e no seu mercado de trabalho.

Mesmo os membros da família que não trabalham deveriam fazer o mesmo. Onde possível, cada um deveria ter ou desenvolver um produto ou habilidades potenciais que poderiam ser usadas no mercado de trabalho em épocas de necessidade.

4.4. Procurem manter sempre a equação abaixo em equilíbrio:

Receitas – Despesas = Economia (dinheiro poupado)

4.5. Tomem posse daquilo que é de vocês!

Tão quanto for possível, quite as parcelas de carros, eletrodomésticos, casa, fazendas, negócios, etc. Durante uma recessão ou depressão, é provável que a demanda por dinheiro continue e os ganhos parem. Tomar posse dos seus principais bens, irá proporcionar-lhe grande segurança.

4.6. Estejam sempre prontos para realizar grandes mudanças no seu padrão de vida.

Épocas de recessão econômica podem forçar-lhe a sacrificar muitos itens de conforto e luxo tais como lazer, viagens, jantares, presentes, vestimentas não essenciais, etc. Você e sua família podem reduzir o seu padrão de vida, voluntariamente se privando de algumas dessas coisas a partir de agora?

4.7. Tenham um armazenamento de emergência em casa.

A maioria conhece aquela história do Velho Testamento, onde "José do Egito", durante a época das "vagas gordas" armazenou o que se produzia nas terras do Egito para os tempos das "vacas magras".

Prepare-se Para os Tempos Econômicos Difíceis

Essa também pode ser uma forma de nos protegermos dos períodos de recessão. Armazenar alimentos e outros itens essenciais em nossa casa pode ajudar-nos para nossa sobrevivência em caso de necessidade.

Dificilmente haveria uma praga de gafanhotos que consumiria toda a colheita do nosso país ou uma crise ou mesmo um tsunami que faria com que os alimentos sumissem das prateleiras dos supermercados. Entretanto, pode-lhe faltar recursos para comprar alimentos na época da crise.

Dessa forma, sugiro que se faça um armazenamento de alimentos e o mantenha em casa. Ele deve sustentar a família por um período de 3 a 6 meses e deve ser composto pelos gêneros de primeira necessidade.

O armazenamento pode cobrir períodos maiores mas isto vai depender do espaço que você tem em casa para guardá-lo.

Esses gêneros podem incluir água, trigo ou outros cereais, sal, mel ou açúcar, enlatados diversos, leite em pó e óleo comestível. Procure fazer um armazenamento de itens não

perecíveis que normalmente se consome em casa, com os quais a família está acostumada.

Além desses, pode-se armazenar medicamentos básicos para dor de cabeça, cólica, azia, etc. Inclua também pilhas, baterias, velas e fósforos.

Como os alimentos têm um prazo de validade, deve ser feito um controle com base nas datas de vencimento de cada produto. Próximo à data de vencimento, ele entra no ciclo de consumo da família e é substituído por um produto mais novo na próxima ida ao supermercado.

Portanto, esse controle de tudo o que se quer armazenar em casa é essencial. A seguir há uma sugestão de uma planilha que o auxiliará a elaborar e controlar o armazenamento doméstico.

Prepare-se Para os Tempos Econômicos Difíceis

Produto	Marca	Validade*	Descrição	Quantidade consumida no mês	Qdade. para comprar
Achocolatado		1 ano	Alimento		
Açúcar		1 ano	Alimento		
Adoçante		3 anos	Alimento		
Água		1 ano	Alimento		
Água Sanitária			Limpeza		
Álcool			Limpeza		
Amaciante		3 anos	Limpeza		
Analgésico		3 anos	Remédio		
Arroz			Alimento		
Atum em lata		4 anos	Alimento		
Aveia		1 ano	Alimento		
Azeite		3 anos	Alimento		
Biscoitos		6 meses	Alimento		
Catchup			Alimento		
Chá		1 ano	Alimento		
Creme de barbear		4 anos	Higiene		

* depende da marca

Na primeira coluna à esquerda, coloca-se o nome do produto, na segunda coluna a marca (para identificar o que a família costuma consumir). Depois a validade, uma

Prepare-se Para os Tempos Econômicos Difíceis

coluna para a descrição (medicamento, limpeza), uma para a quantidade a comprar para o período de armazenamento e uma última para a quantidade consumida por mês.

Por exemplo, se a família consome 2 latas de milho por mês e o armazenamento cobrirá um período de 6 meses, deve-se, portanto, ter no armazenamento 12 latas de milho, que serão consumidas dentro de um plano de rotatividade como esboçado acima.

Enfim...

Enfim...

Quando eu era bem pequeno, contavam para mim a historinha da cigarra e da formiga, uma adaptação da fábula original de La Fontaine. Muitos devem conhecer. Na época do outono a formiga trabalhava para ajuntar para o inverno, enquanto que a cigarra só cantava.

No inverno, a formiga com os seus estoques cheios, podia desfrutar de uma segurança e paz que a cigarra não tinha, porque esta ao invés de escolher trabalhar para ajuntar, apenas cantou e agora, ia ter que dançar para arrumar comida no inverno!

Moral da história: os que não pensam no dia de amanhã, pagam sempre um alto preço por sua imprevidência.

Dicas de Onde e Como Economizar

Dicas de Onde e Como Economizar

Água – Dicas da SABESP

No banheiro

- O banho deve ser rápido. Cinco minutos são suficientes para higienizar o corpo. A economia é ainda maior se ao se ensaboar fecha-se o registro.

Ao escovar os dentes

- Se uma pessoa escova os dentes em cinco minutos com a torneira não muito aberta, gasta 12 litros de água. No entanto, se molhar a escova e fechar a torneira enquanto escova os dentes e, ainda, enxaguar a boca com um copo de água, consegue economizar mais de 11,5 litros de água.

Descarga e vaso sanitário

- Não use a privada como lixeira ou cinzeiro e nunca acione a descarga à toa, pois ela gasta muita água. Mantenha a válvula da descarga sempre regulada e conserte os vazamentos assim que eles forem notados.

Dicas de Onde e Como Economizar

- Lugar de lixo é no lixo. Jogando no vaso sanitário você pode entupir o encanamento. E o pior é que o lixo pode voltar pra sua casa.

Na cozinha

- Ao lavar a louça, primeiro limpe os restos de comida dos pratos e panelas com esponja e sabão e, só aí, abra a torneira para molhá-los. Ensaboe tudo que tem que ser lavado e, então, abra a torneira novamente para novo enxágüe. Só ligue a máquina de lavar louça quando ela estiver cheia.
- Na higienização de frutas e verduras utilize cloro ou água sanitária de uso geral (uma colher de sopa para um litro de água, por 15 minutos). Depois, coloque duas colheres de sopa de vinagre em um litro de água e deixe por mais 10 minutos, economizando o máximo de água possível.

Área de serviço

- Junte bastante roupa suja antes de ligar a máquina ou usar o tanque. Não lave uma peça por vez.
- Caso use lavadora de roupa, procure utilizá-la cheia e ligá-la no máximo três vezes por semana.

Dicas de Onde e Como Economizar

- Se na sua casa as roupas são lavadas no tanque, deixe as roupas de molho e use a mesma água para esfregar e ensaboar. Use água nova apenas no enxágüe. E aproveite esta última água para lavar o quintal ou a área de serviço.

Jardim e piscina

- Use um regador para molhar as plantas ao invés de utilizar a mangueira.
- Para economizar, a rega durante o verão deve ser feita de manhãzinha ou à noite, o que reduz a perda por evaporação. No inverno, a rega pode ser feita dia sim, dia não, pela manhã. Mangueira com esguicho-revólver também ajuda.
- Se você tem uma piscina de tamanho médio exposto ao sol e à ação do vento, você perde aproximadamente 3.785 litros de água por mês por evaporação, o suficiente para suprir as necessidades de água potável (para beber) de uma família de 4 pessoas por cerca de um ano e meio aproximadamente, considerando o consumo médio de 2 litros / habitante / dia. Com uma cobertura (encerado, material plástico), a perda é reduzida em 90%.

Dicas de Onde e Como Economizar

Calçada e carro
- Adote o hábito de usar a vassoura, e não a mangueira, para limpar a calçada e o pátio da sua casa.
- Lavar calçada com a mangueira é um hábito comum e que traz grandes prejuízos. Em 15 minutos são perdidos 279 litros de água.
- Se houver uma sujeira localizada, use a técnica do pano umedecido com água de enxágüe da roupa ou da louça.
- Use um balde e um pano para lavar o carro ao invés de uma mangueira. Se possível, não o lave durante a estiagem (época do ano em que chove menos).
- Basta lavar o carro somente uma vez por mês com balde. Nesse caso, o consumo é de apenas 40 litros.

Energia Elétrica – Dicas da Eletropaulo

Iluminação
- Apague sempre as lâmpadas que não estiver utilizando, salvo aquelas que contribuem para sua segurança;

Dicas de Onde e Como Economizar

- Evite acender lâmpadas durante o dia, abra a janela e aproveite ao máximo a luz do sol;
- Sempre que possível, utilize lâmpadas fluorescentes, que duram mais e gastam menos energia. Essa dica vale se você for ficar mais do que 15 minutos no ambiente;
- Não pinte as paredes internas de sua casa com cores escuras, pois elas exigem lâmpadas mais potentes para iluminar todo o ambiente.

Uso do chuveiro
- Use o chuveiro, sempre que possível, na posição "verão", pois assim você economiza pelo menos 30% de energia em relação às outras temperaturas;

Uso do refrigerador e do freezer
- Seu refrigerador ou freezer deve ser protegido dos raios solares e mantido o mais afastado possível do calor do fogão;
- Retire do refrigerador todos os alimentos que necessita, de uma só vez;
- Os alimentos, quando quentes, não devem ser guardados no refrigerador ou no freezer. Espere que eles esfrie até a temperatura ambiente;

Dicas de Onde e Como Economizar

- A borracha de vedação da porta deve estar sempre em bom estado, evitando a fuga de ar frio;
- Faça o degelo sempre que necessário;
- Regule o termostato adequadamente em estações frias do ano;
- Não utilize a parte traseira do refrigerador para secar panos e roupas, e procure mantê-la distante da parede, conforme instruções do livro (em média, 20 centímetros);
- Ao escolher um novo aparelho, leve em conta também as instruções da etiqueta laranja que indica o consumo médio mensal do refrigerador ou do freezer.

Uso de outros equipamentos elétricos/eletrônicos
- Não deixe o televisor ligado sem necessidade;
- Evite dormir com o televisor ligado;
- Habitue-se a acumular a maior quantidade possível de roupa, passando-as todas de uma só vez;
- Mantenha as portas e janelas fechadas ao usar o condicionador de ar;
- Regule adequadamente o termostato do ar condicionado, mantendo a temperatura desejada no ambiente;

- Utilize a máquina de lavar e a secadora com suas capacidades máximas, conforme indicado pelo fabricante, evitando o desperdício de energia elétrica.

Telefone

Os preços das tarifas telefônicas para a telefonia móvel e fixa, ainda pesam muito no orçamento familiar. Para reduzir seus gastos, o consumidor deve fazer uma pesquisa de preços, como para qualquer outro serviço. Ao menos os serviços que mais pesam na conta, como os interurbanos e ligações para celulares.

Veja abaixo das dicas do Procon-SP para reduzir os gastos com telefone:

- Falar apenas o necessário ao telefone (é uma dica óbvia, mas muito difícil de cumprir, principalmente com o uso da Internet discada grátis e a alteração do comportamento social das pessoas);
- Dar preferência para usar o telefone nos horários de tarifa reduzida. Consulte sua operadora para tomar conhecimentos dos horários e dias de quando vigoram as tarifas reduzidas.

Dicas de Onde e Como Economizar

- Há soluções de telefonia alternativa proporcionada por meios como Skype e 12voip, as quais através de um computador permitem comunicação com pessoas via Internet em qualquer lugar do mundo.
- Hoje esses softwares já podem ser instalados em aparelhos de celular conhecidos como smartfones, os quais usam o sinal da operadora como acesso à Internet para fazer as ligações.

Compras no Supermercado

- Ao levar as crianças no supermercado, converse com elas primeiro sobre o que se comprará e que doces e balas e brinquedos estará limitado ou não será comprado. Estabeleça datas (aniversário, natal) para presentear os filhos. Assim, você estará evitando o "paieee, compre isto, compre aquilo...".
- Não faça compras no supermercado quando estiverem com fome!
- Faça uma lista dos itens antes de ir ao supermercado, para não comprar em excesso e depois ter que jogar fora o que não for consumido por conta de vencimento do produto.
- Faça pesquisa de preços. Leve os jornais da concorrência e peça descontos.

Dicas de Onde e Como Economizar

- Avalie preços, descontos e condições de pagamento.

O Automóvel

Comprando um automóvel
O automóvel é um bem somente para quem tem recursos para mantê-lo rodando sob as condições de segurança e manutenção requeridas por lei.

O automóvel para uso particular, economicamente falando, sem considerar os benefícios advindos, é um investimento a fundo perdido. Ao retirá-lo da concessionária, ele passa a valer, imediatamente, em média 6% menos do que se pagou por ele.

Somente para deixá-lo na garagem, ele custa por ano de 2% a 4% do seu valor venal (que é o IPVA) mais o seguro obrigatório (DPVAT), mais o seguro contra roubo e sinistros e mais o licenciamento. Fazendo as contas, se considerarmos um carro popular 1.0L, 0km, que custou R$ 30.000,00, 1.200,00 (IPVA) + 80,00 (DPVAT) + 60,00 (Licenciamento) + 1.000,00 (Seguro) = 2.340,00 por ano o que dá aproximadamente R$ 200,00 por mês. Isto sem

Dicas de Onde e Como Economizar

falar da desvalorização ano a ano que chega a ser de uns 10%.

Além do compromisso mensal de R$ 200,00 por mês, ainda há os gastos com combustível, que vai depender do quanto se roda com o carro e os de manutenção que pode comprometê-lo com mais uns R$ 150,00 por mês para mantê-lo em condições de segurança e funcionamento até os 60.000km.

Isto incluiria pneus, trocas de óleo e filtros, fluído de freio, fluído do radiador, velas, amortecedores, molas e coxins e mais um certo valor para gastos imprevistos como peças que se quebram e precisam ser substituídas.

Não pense que por comprar um veículo usado, os valores que mencionei serão menores. O IPVA sim irá ser menor, mas licenciamento e DPVAT são os mesmos. O seguro será maior (quanto mais velho o carro, maior o valor do seguro, até o ponto em que as seguradoras não oferecem seguro para veículos com mais de 10 anos) e as manutenções, pois carro usado sempre tem alguma coisinha para se fazer.

Dicas de Onde e Como Economizar

O IPVA varia de acordo com o valor venal do veículo, ou seja, o valor de venda do veículo segundo uma tabela divulgada pelo governo do seu estado. Esse valor venal é determinado a partir de preços médios de mercados vigentes do mês de setembro do ano anterior ao da cobrança do IPVA, apurados nas diversas fontes disponíveis (jornais, revistas especializadas, concessionárias, etc). No estado de São Paulo, por exemplo, os valores podem ser encontrados no site http://www.fazenda.sp.gov.br/. Para acesso direto às tabelas encontre-as em http://www3.fazenda.sp.gov.br/ipvanet/Download.asp.

Em se tratando de veículo novo, a base de cálculo será a do valor total constante da Nota Fiscal de aquisição.

Antes de comprar um veículo, faça uma relação de veículos que atendam a sua necessidade: compacto, popular, sedan, perua, etc, usados ou novos. Procure selecionar veículos de fabricantes diferentes, mas de mesma categoria e ano de fabricação. A idéia é criar meios para no dito popular "comparar maçã com maçã e laranja com laranja". Faça uma pesquisa, e coloque numa planilha os valores do IPVA e do seguro de cada um.

Dicas de Onde e Como Economizar

Pondere também o seguinte: carro novo ou carro usado? Ao se comprar um carro novo, além do valor do veículo, tem que se pagar as taxas de licenciamento, DPVAT, emplacamento e IPVA.

Por outro lado, o veículo usado, já sofreu a desvalorização - incluindo aquela que ocorre quando ele sai da concessionária, já está emplacado e em muitos casos, tem uma parte do IPVA já pago. Aí há uma boa oportunidade de fazer economia.

Para garantir uma compra segura, procure orientação para garantir que se está comprando um veículo de boa procedência, que não seja produto de furto ou roubo ou que esteja com situação irregular. Você pode pedir para o seu mecânico de confiança dar uma olhada nele e de um despachante para verificar a parte da documentação. Você também pode comprar o seu usado direto de uma concessionária da marca, que já tem a disposição esses serviços mencionados.

Você ainda pode comprar um veículo com alguma garantia de fábrica remanescente. Há fabricantes no mercado que

Dicas de Onde e Como Economizar

oferecem garantia de 3 anos para o veículo e nas concessionárias desses fabricantes é possível encontrar veículos com dois anos de uso mas ainda com algum tempo de garantia.

Vale a pena colocar esses valores no papel e fazer uma ponderação. Pode ser difícil encontrar um carro com garantia, baixa quilometragem, preço bom, ou como dizem "Bom, Bonito e Barato". A economia pode valer a pena.

O Seguro do Automóvel

Coloque seu veículo no seguro. Nem que seja somente para cobrir danos a terceiros, materiais e pessoais. Os custos incorridos de um sinistro (uma batida em outro carro, o que significa que além de ter que mandar concertar o seu, você precisa pagar o concerto do outro veículo) podem ser tão altos a ponto de criar um rombo inesperado no seu orçamento.

Faça a cotação do seguro sempre antes de adquirir o veículo!!! Este varia muito de modelo para modelo e de montadora para montadora. O que acaba acontecendo é que somente após a compra do veículo que se vai verificar o valor do seguro, ou quando for transferi-lo do veículo

anterior para o veículo novo. Aí sim é que vem a surpresa: "Eu não sabia que ia ficar tudo isso!!!".

O Entusiasmo de efetuar a compra e sair de carro novo ou com um novo carro, pode ser tanto, que se esquece de calcular o seguro antes de fechar o negocio. Há veículos usados no mercado que possuem vários opcionais atraentes como ar-condicionado, vidros e travas elétricas, freios ABS, som, etc, que conquistam o comprador, motivando-o a efetuar o negócio.

Entretanto, esses veículos, apesar dos opcionais, podem possuir um valor de seguro muito alto, principalmente se ele for um importado ou tiver várias peças importadas. Cuidado, pois mesmo os veículos tidos como nacionais, podem ter sido trazidos desmontados do exterior e apenas montado por aqui pela unidade local da fábrica.

A variação do seguro de veículo para veículo justifica-se por quanto maior o risco apresentado por um modelo/ano de veículo para a Seguradora, tanto maior será o custo do prêmio que se tem que cobrar para manter o equilíbrio atuarial* da carteira, e, por conseguinte, da operação do seguro como um todo.

Dicas de Onde e Como Economizar

Para o estabelecimento de uma taxa de risco para um determinado tipo de veículo são consideradas estimativas, tendências de sinistralidade e probabilidades estatísticas pertinentes exclusivamente àquele modelo.

Essas variáveis dependem de diversos fatores, tais como valor de mercado do veículo, custo de peças e mão-de-obra da marca/modelo, incidência de sinistros, risco de roubo/furto e etc. Isto faz com que o custo do seguro de um veículo usado e de menor valor de mercado possa ser eventualmente mais alto do que outro, mais novo e de maior valor.

Consulte sua seguradora antes de fazer o negócio e verifique o valor do seguro dos veículos que pretende adquirir e faça uma boa escolha.

A Manutenção do automóvel

O Custo do quilometro rodado
Converse com o seu concessionário e pergunte a ele qual o custo de cada manutenção programada para as peças que realmente devem ser trocadas.

Dicas de Onde e Como Economizar

Fique atento, pois os concessionários costumam "empurrar" para o consumidor serviços cosméticos e desnecessários para carros novos, como lubrificação das portas, lubrificação das canaletas dos vidros, desodorização do ar-condicionado, troca de velas (alegando que o combustível na praça anda estragando as velas), etc, cobrando o sempre alto valor da mão-de-obra. Consulte sempre o livro do proprietário e solicite apenas as peças de trocas obrigatórias nas revisões.

Comprando um automóvel maior ou alugando um automóvel maior?
Se você já possui um automóvel e pretende trocá-lo ou adquirir um outro, maior, apenas para levar a família para viajar durante as férias e feriados prolongados, faça uma comparação dos custos relativos à compra de um carro, com o aluguel de um carro somente nos períodos em que você realmente vai precisar dele.

Você corre o risco de ficar andando com um carro grande por aí, pagando IPVA maior, etc, sendo que só vai usá-lo mesmo quando colocar a família para viajar. A economia entre ter um carro grande ou ficar com um médio e alugar um carro de tamanho ideal para a família na época das férias, pode ser interessantemente vantajosa.

Dicas de Onde e Como Economizar

Comprando uma casa ou alugando uma casa?
Uma das maiores satisfações que tive na minha vida foi quando adquiri meu próprio imóvel, um apartamento de tamanho adequado para minha família. Isto me causou uma sensação de conforto e segurança muito grande.

Conforto porque dali por diante, moraria em algo que era meu, poderia pintar as paredes da cor que quisesse, colocar as luminárias que quisesse, planejar o nosso quarto e dos filhos como sonhávamos, etc.

Segurança, porque teria então me livrado do aluguel e da possibilidade do proprietário vir a pedir de volta o imóvel. Segurança também porque poderia ficar sem emprego, mas sem casa não ficaria e comida a compraria com as reservas preparadas para os momentos de crise (plano anti-crise).

Ter uma casa própria é sobretudo um sonho. Não é como adquirir uma geladeira ou uma dessas televisões de várias polegadas que mais parece uma tela de cinema. A casa própria me trouxe uma sensação de bem estar e de lar muito grandes.

Dicas de Onde e Como Economizar

Mas é melhor alugar ou comprar. Vamos avaliar. A decisão final do que fazer fica com você. Vou procurar dar elementos para que tome a melhor decisão dentro das suas possibilidades e do mercado local de imóveis.

Se, por exemplo, vocês possuem R$ 200.000,00 de reserva aplicados a juros líquidos de 1% ao mês, isto representa uma rentabilidade de R$ 2.000,00 por mês.

Se dentro desse valor mensal de rendimentos haverem casas disponíveis do tamanho e na localidade que desejam cujo valor do aluguel fique em torno de R$ 1.500,00 mensais, pode valer a pena alugar, pois ainda sobrará R$ 500,00 por mês para economizarem e fazerem reservas para emergências, a poupança para a educação dos filhos, viagens de férias e um fundo de aposentadoria.

Só valeria a pena usar o dinheiro para a compra de um imóvel próprio, que pode ser casa ou apartamento, caso esse investimento tivesse uma rentabilidade associada.

Dificilmente você conseguirá lucrar quando for vender uma casa comprada num bairro desenvolvido, com toda infraestrutura ao redor. Daí, lá na frente, você a venderá

Dicas de Onde e Como Economizar

praticamente pelo preço que comprou sem falar do dinheiro que ficará no imóvel por conta das melhorias que porventura tenha feito no imóvel. Então os seus R$ 200.000,00 ficariam parados sem ter qualquer rentabilidade.

Ou a menos que a consiga comprar por um preço inferior ao do mercado local fazendo uma proposta à vista, utilizando-se do FGTS, por exemplo.

Por outro lado, se optar por comprar um terreno, num bairro novo, ou num condomínio em fase de lançamento que tem possibilidades de valorização e depois construir a casa, você estará lucrando em todas as instâncias.

O valor de seu terreno vai subir quando encerrar a fase de lançamento do terreno. Isto significa lucro. Quando o condomínio for liberado para a construção, haverá mais um aumento no valor do terreno. Outra vez, lucro. Quando terminar de construir sua casa e aí você pode usar o seu FGTS, haverá uma benfeitoria sobre o terreno. Nessa fase já existirão outras casas ao redor da sua e poderá ter ocorrido também aumento de infraestrutura no bairro, pontos comerciais, etc. De novo, lucro.

Dicas de Onde e Como Economizar

O mesmo é verdadeiro para a compra de um apartamento. Se o mesmo estiver pronto e acabado num bairro desenvolvido, o que tinha que valorizar, já valorizou. A menos que você o compre por um valor abaixo do mercado. O bom seria comprar o apartamento na planta ou nas fases iniciais da construção, desembolsando um valor menor que o da rentabilidade do seu fundo de investimento mais alguma parte do seu salário. Quando ele ficar pronto para morar o valor dele será superior ao valor da planta. A menos que você resolva pagar os juros de um financiamento. Daí a história pode ser outra.

As despesas condominiais
Quando eu trabalhava voluntariamente como Síndico do meu edifício, certa vez fiz uma avaliação criteriosa de todas as contas do condomínio e identifiquei oportunidades de redução do valor da taxa condominial.

Para isso, uma das coisas que fiz foi ser bem sucedido na renegociação do valor do contrato de manutenção dos elevadores – um dos contratos mais caros. Ainda identifiquei outras oportunidades de redução de gastos.

Dicas de Onde e Como Economizar

Compartilhei minha ponderação com a empresa administradora do condomínio e eles concordaram comigo que havia uma oportunidade de uma pequena redução mensal no valor do condomínio. Assim, solicitei que a redução fosse então implementada.

O que eu quero é incentivar você a acompanhar mês-a-mês as contas do seu condomínio que lhe são enviadas detalhadamente num boleto e a participar das assembléias. A minha experiência nessa área mostra que a participação dos condôminos é geralmente mínima.

É bom participar para propor, com base no acompanhamento mensal das contas, reduções nas despesas do seu condomínio, o que, portanto, poderá afetar positivamente o seu balanço econômico familiar, desembolsando menos para pagar o condomínio mensal.

Bibliografia

Bibliografia

O Sonho Brasileiro
Thales Guaracy, Editora Girafa

One for The Money – Guide to Family Finance
Marvin J. Ashton, Published by The Church of Jesus Christ of Latter Day Saints.

Earthly Debts, Heavenly Debts
(Ensign, May 2004. Earthly Debts, Heavenly Debts. Joseph B. Wirthlin. Published by The Church of Jesus Christ of Latter Day Saints.)

Orçamento Familiar
Cooperativas de Economia e Crédito Mútuo

Livro de Orientação Financeira
COOPEREMBRAER

Mulheres em Ação
BOVESPA

Decifrando o Economês.
Maura Montella, Editora QualityMark

Bibliografia

Jornal Valor Econômico
O novo segredo do trabalhador feliz: dinheiro no bolso
Lucy Kellaway 26/12/2008

Jornal O Estado de São Paulo
Gerenciamento de Crises: Prepare-se e sobreviva.
Tatiana De Miranda Jordão, Outubro de 2003.

Para saber mais

Para Saber Mais

Blog do autor
www.dinheirosemcrise.blogspot.com

Contato com o autor
dinheirosemcrise@gmail.com

Infomoney – Minhas Finanças
http://www.infomoney.com.br/minhas-financas

Financenter
http://financenter.terra.com.br/Index.cfm

Educação Financeira
http://www.educfinanceira.com.br

Guia Serasa
http://www.serasa.com.br/guia/index.htm

Pai Rico, Pai Pobre
KIYOSAKI/LECHTER, Editora Campus/Elsevier

Casais Inteligentes Enriquecem Juntos
Gustavo Cerbasi, Editora Gente

www.ingramcontent.com/pod-product-compliance
Lightning Source LLC
Chambersburg PA
CBHW051547170526
45165CB00002B/915

110 Perfect Photography Tips for Beginners!
The Amateur Photographer's Best Friend in Portrait Photography, Landscape Photography, Animal Photography and more!

by
Alan Turnrose

Table of Contents

General Photography ... 7
1. Take your time .. 8
2. Watch for vertical and horizontal lines 9
3. Add vertical pictures to the mix 10
4. Stillness and motion don't mix .. 11
5. Photography is like Kung Fu .. 12
6. Tripods are our friends ... 13
7. Tripods vary .. 14
8. Height matters .. 15
9. Improvise ... 16
10. Get the range ... 17
11. Shoot from point-blank range 18
12. Use the whole frame .. 19
13. Or go asymmetrical .. 20
14. Shoot from extreme range ... 21
15. Shoot in short, controlled bursts 22
16. Become a sharpshooting photographer 23
17. The Penthouse Treatment .. 24
18. For extra terror, try macro photography 25
19. Bend it like Batman .. 26
20. Watch the skies .. 27
21. Get out of bed early ... 28
22. Photographers are like vampires 29
23. Combine artificial light with natural light 30
24. Bring light to a night shoot .. 31
25. Be a pig-picture guy ... 32
26. Contrast creates drama .. 33
27. Then again, subtlety is often better 34
28. Balance the colors .. 35
29. Eliminate colors entirely ... 36
30. Red eyes take warning ... 37
31. Read the fine manual ... 38
32. Tinker with your camera .. 39
33. Shoot tight groups ... 40
34. You're on candid camera .. 41
35. Start scrapbooking! .. 42
36. You'll develop an eye for stories 43

37. You'll bring your camera everywhere...................................... 44
38. You'll discover black and white photos 45
39. Don't be a post-production miser 46
 Landscape Photography .. 47
40. Make yourself one with everything 48
41. Let viewers see what you see... 49
42. Understand depth of field.. 50
43. Use depth of field with care .. 51
44. Learn to control depth of field .. 52
45. Camera format and lens focal length also matter.................. 53
46. Don't be afraid of Old Man Winter..................................... 54
47. Dress well.. 55
48. Travel light.. 56
49. Watch the skies, again ... 57
50. Details are important... 58
51. Camera placement matters too... 59
52. Account for snow glare .. 60
53. With flower photography, think macro 61
54. Flower photography has special accessories....................... 62
55. Flower photography needs soft light and still air................. 63
56. Experiment with unusual effects .. 64
57. Consider black and white.. 65
58. With outdoor portraits, keep it simple................................ 66
59. Lean to control depth of field, again.................................. 67
60. Don't shoot at high noon.. 68
61. Tinker with the white balance setting 69
 Animal Photography ... 70
62. Keep an eye on the prize... 71
63. Choose your setting.. 72
64. Make a checklist ... 73
65. Be patient on the day... 74
66. Get down to their level... 75
67. With kittens, avoid sudden movements 76
68. Feed your kitten first... 77
69. Keep it simple, silly ... 78
70. With birds, plan your shooting ground 79
71. Your car is your best accessory... 80
72. Birds are like celebrities.. 81
73. Don't be stressing ... 82

74. With fish, bring a tripod ... 83
75. Fish, meet Camera ... 84
76. Go Digital .. 85
77. Try for a clean, bubble-free aquarium 86
78. Dim the lights... 87
79. Consider turning pro ... 88
80. Cats need longer appointments ... 89
81. Learn to network .. 90
82. Set realistic rates ... 91
 Portrait Photography .. 92
83. Know what portraits are... 93
84. Polish your patter .. 94
85. Make them look at you, not at the camera........................... 95
86. Shoot from the hip if not using a tripod................................. 96
87. Let them be natural ... 97
88. Lead your subjects, don't direct them................................... 98
89. Some folks just aren't photogenic .. 99
90. Light makes all the difference ... 100
91. Experiment! ... 101
92. With family portraits, keep it light.. 102
93. Have fun! ... 103
94. With children, don't rush anything 104
95. Work around their routine ... 105
96. Keep moving.. 106
97. Keep it entertaining... 107
98. Keep your finger on the shutter button 108
99. With babies, patience is a necessity 109
100. Invest in toys..110
101. Keep talking to the parents ..111
102. When taking action shots, watch the shutter.....................112
103. Customize all the settings ..113
104. Again, shoot from point-blank range114
105. Don't get frustrated ...115
106. Make money with stock..116
107. Stock photos depict concepts, not people117
108. Prevent lawsuits ...118
109. Minimize noise ..119
110. Keywords are key .. 120

General Photography

With cameras being so commonplace nowadays, you'd think that professional photographers would be worried. Why hire someone to take pictures if *everyone* has a camera attached to their phone?

Then again, a quick glance through Facebook will show you the truth: the vast majority of people can't take great photos, even with an unlimited supply of film.

At best, the images are utterly mediocre, and at worst, duck faces galore. Either way, the pros aren't worried.

It's surprisingly easy to learn to take good photos, however. You don't need expensive equipment or exotic locations - just an understanding of basic photography concepts. With these few tips, you can start taking better pictures right away.

This guide will help everyone, whether they just want a nicer family album or are thinking of turning professional shutterbug.

1. Take your time

When choosing subjects, let things happen at their own pace. Take your time, and don't just look at an object - walk around it. Think three-dimensionally.

Be aware of its shape and search for the best angle and lighting. Your pictures will look better if you thoroughly understand your subject as it exists in space.

2. Watch for vertical and horizontal lines

Most importantly, never put the horizon in the center. This is a common newbie mistake, and the results are dull and amateurish.

You seldom want to have equal parts of earth and sky, so keep the horizon high or low, depending on which part you want to emphasize.

3. Add vertical pictures to the mix

While you're keeping an eye out for vertical and horizontal lines, always ask yourself whether a vertical or horizontal picture would frame the scene better. Vertical pictures add variety and are as easy as turning the camera on its side.

4. Stillness and motion don't mix

If you're trying to photograph a static scene, make sure there isn't anything moving in the frame. You'll end up with blurry shapes in an otherwise sharp picture. This rarely looks good, so prevent it by being aware of what's happening beyond your shot.

On the other hand, you might want to introduce movement into a still shot. If your camera allows manual shutter speeds, try slowing it down and increasing the f-stop. You'll get artistic blur effects when you move the camera.

5. Photography is like Kung Fu

It's all about the stances. Keep your camera steady - blurred photos can be artistic, but not when they're accidental. Digital cameras are much smaller and lighter now, which makes it harder to steady them.

In addition, your body is in motion even when it's standing still. There's your breathing, your pulse, and so on. Snipers learn to shoot between heartbeats, but you can usually improve your photography just by planting your feet apart and keeping your elbows close to your sides.

Also, don't use the LCD viewer. Instead, brace the camera against your body and frame the shot through the viewfinder. You can also lean your against a tree or wall.

When you're ready, press the shutter release as smoothly, as slowly, and as gently as possible. Handle it as if it were the trigger of a rifle. Don't jerk the camera.

6. Tripods are our friends

Tripods are often bulky and heavy, but professional photographers use them for a reason. You can steady a handheld camera in all sorts of ways, but sometimes a tripod is the only way to take a sharp, clear photo.

With high zoom values and slow shutter speeds, even tiny movements will produce soft and blurry photos. As a rule, these kinds of photos should never be taken by hand: only by tripod.

7. Tripods vary

They come in all sizes, weights, and prices, so it's best if you choose one that best fits your needs. If you're traveling, try something lightweight and portable, otherwise you'll just leave it in the hotel. If you're working from a studio, buy something heavier.

8. Height matters

At least with tripods, many of which are adjustable. You want something that raises the camera to the level of your eyes. Portable tripods often extend to just waist height, so you'll either have to put it on some kind of platform or content yourself with a low-angle shot.

9. Improvise

If there's no tripod but handheld shots still won't do, look for something flat and stable. Shelves, tables, and shelves will work indoors, while newsstands or cars will work outdoors.

10. Get the range

It's important to focus the camera, obviously. Autofocus can only do so much, especially when you're photographing something small or in motion. In such cases manual focusing can save time and trouble.

Learn the effective range of your flash. A bad judgment can spoil a shot beyond repair, but you only get past this sort of thing through experience.

11. Shoot from point-blank range

Newbies frequently aren't close enough to their subjects. As much as possible you should eliminate the distance between yourself and what you're photographing.

Zoom with your feet, not with your fingers. You can always resize a good shot, but you can only blow one up by so much.

Compare zooming in with actually shooting from only a few feet away. Adjustments at that range are easier and more effective, and can make the difference between 'snapshots' and truly great pictures.

Then again, handheld close-ups are often vague and washed out. If tripods aren't practical, an image stabilizer in the lens is your best bet for clear pictures in low light conditions.

12. Use the whole frame

White space, or empty space, is an important element in visual media. That said, don't be afraid to let your subject fill your entire photo, especially if the background is complex and confusing.

Be daring!

Center on the target and eliminate distractions by including very little background. Alternatively, look for naturally-framed shots or non-distracting backgrounds, which put emphasis on the subject.

13. Or go asymmetrical

Instead of putting your subject in the center of the frame (which can be boring) try putting them to the side and placing greater emphasis on the background. Again, don't play it safe, and don't be afraid to take risks.

Remember, safe is *boring*.

Make a scene by placing your subject so that they occupy only one-half to one-third of the photo. Don't put them in the center, but use the rest of the frame to include an interesting background object.

14. Shoot from extreme range

It's good to step back sometimes: you see more patterns that way. Close up, a grove of maple trees in autumn might simply be that, but it can look like an explosion of red and orange from afar.

15. Shoot in short, controlled bursts

Even the best professional photographers seldom take just one shot at a time. They usually take multiple shots, each a little different, so that they can choose the best ones later on.

If you're using a digital camera, you really don't have an excuse to take only a few. Not when you can instantly delete the pictures you don't like. Take several shots while slightly changing the distance, angle, and lighting.

Fill your memory card, empty it at home, and keep only the best. The more shots you take, the greater the chance of finding great pictures.

16. Become a sharpshooting photographer

I said short, controlled bursts, not spray 'n' pray. Take plenty of safety shots, but also listen to your instincts. (And if you don't have instincts, learn to fake 'em!)

You might be competing with hundreds of photographers, especially if you're a news photographer, but don't divide your attention all over the place.

Hunt for your target. Be in the moment. Develop a feel for the perfect shot and learn to anticipate it. Eventually, it should take you by surprise.

When taking group shots, it's also important to develop your timing. You need to have a sense for the milliseconds between telling people to smile and the moment they *all* smile.

17. The Penthouse Treatment

For a soft, glamorous effect, try obscuring the lens with Vaseline or sheer fabric. You can buy special filters, but in a pinch you can just spray water on a window and shoot through it.

Then again, why not try colored filters? Image-editing software makes for a cheaper and easier substitute, but it hardly compares to the real thing.

18. For extra terror, try macro photography

Things look different extremely close up. Try macro lenses (or just focus your camera through a magnifying glass) and see all the detail that exists on a single housefly.

How colorful! How intricate! How disgusting.

19. Bend it like Batman

Batman always wins, despite being just an ordinary human. He does this because he's crazy prepared - he thinks of *everything*. Save yourself time and trouble by doing as he does.

Keep all your equipment ready and in one place, preferably a camera bag. It should have room for memory cards, a miniature tripod, a plastic bag or waterproof housing (in case of rain), and of course plenty of batteries. Bring the appropriate film, but bring other types too.

Don't count on there being a photo supply shop where you're going. Try to scout the location ahead of time. See what it looks like at dawn, midday, and dusk.

20. Watch the skies

The weather plays a huge part in setting the tone of your photos. They don't all have to be bright and sunny days, however: a gray and misty morning has possibilities of its own.

If you plan to work outdoors a lot, get ready to be flexible. The light is always changing.

21. Get out of bed early

- if you want to take great high-contrast pictures. Sure, you can take pictures at the end of the day, but sunrises beat sunsets for light effects.

Just remember that you have less than an hour before the sun is too high. (Polarized lenses could help.)

22. Photographers are like vampires

- they shy away from direct sunlight. Not because it burns their skin, but because it can change the colors of things. That's why I said you should hurry when taking pictures at dawn.

If you must shoot at noon, use a polarized filter at a 90-degree angle from the sun. To compensate for the diminished light you'll need to open up 1 to 1.5 stops more. Bring a gray card.

23. Combine artificial light with natural light

Daylight is great, but your camera is only a tool. It didn't evolve, it was built. Use every advantage you have: use the flash outside during the day, particularly when your subject is darker than your background and the shutter speed is fast.

Keep the sun behind you and be mindful of the shadows, especially your own. As a rule, don't shoot into a bright light.

Indoors, you might have to change tactics. Natural light can really bring out people's skin tones, so try shooting with and without the flash. Also, try using the light from the windows: turn your subject until you produce interesting shadows.

24. Bring light to a night shoot

Done properly, nighttime photographs can be mysterious and otherworldly. Done wrong, and they look like crap. If you want the subject to be plainly visible, be sure to bring enough lighting, or take most of your shots just after dusk (when there's still some natural light).

Or try adding too much light. Overexposures aren't normally desirable, but if you're trying for an unusual effect, it makes a worthwhile experiment.

25. Be a pig-picture guy

Set your photos to the highest resolution possible - you can always resize large files, but you can't do anything to grainy pics. Also, plan your shots from the hip instead of through the viewfinder, because the viewfinder could leave out interesting activity.

26. Contrast creates drama

It's possible to take great shots when your subject is nothing but different shades of the same color (or variations of the same shape) but it's far more interesting to have contrasting colors and shapes. Would a checkerboard patter be as striking if the squares were brown and gray?

Have your wife or girlfriend wear a green dress in field of autumn leaves. Alternatively, have her wear red while walking through a cornfield.

27. Then again, subtlety is often better

The thing about contrast is it tends to simplify details. Sometimes you want a more complex shot, and the way to do that is to choose something with muted colors. Every now and then, all you need is a wheat field at dusk.

28. Balance the colors

For an interesting effect, try including a background detail with a similar color to the subject's. Don't set them too close, but see that they interact.

29. Eliminate colors entirely

Silhouettes aren't usually colorful (they're mostly light and shadow) but their clean lines can make for beautiful pictures. Just make sure that the subject in the foreground is darker than the background. Use of reflections and shadows.

30. Red eyes take warning

Red-eye happens when light reflects back from your subject's eyes. It tends to happen more often with a flash, because the light is more focused than natural light.

You can help eliminate red-eye simply by not using your flash, but this isn't always possible, so have your subject look away from the camera. The flash won't shine back at the lens.

Some digital cameras have a feature that automatically removes red eye. Find out if your camera has it.

31. Read the fine manual

If you're wondering what all the buttons on your camera are supposed to do, take a few minutes to scan the manual.

Your camera probably has features you'd never have discovered on your own, like a night mode, or video capabilities.

32. Tinker with your camera

Don't be satisfied with default settings: experiment with everything your camera can do, but especially with focus, flash, and shooting modes.

Combine them with different lighting conditions and angles, or mix up portraits with landscapes. Remember, you can't master something without a lot of trial and error.

33. Shoot tight groups

If you're taking a group shot in a rather dim room, there's a chance that people will be overexposed or in the dark, depending on how far away they are.

To prevent this, arrange the group so that everyone's the same distance from the camera.

34. You're on candid camera

If you've got a smaller group, try to get them talking with each other. Candid shots bring out the personalities of your subjects, and they always look more natural than posed shots.

Even if you're shooting an individual subject, you can still take a candid pic by having them focus their attention on something else - pictures, a book, even a memory.

35. Start scrapbooking!

Scrapbooks date back to the 15^{th} century. They're a bit like diaries and a bit like photo albums (which descend from scrapbooks). Scrapbooking is great for chronicling your life and your interests. Once you start, you'll never take pictures the same.

For one thing, you'll learn to spot and cut out unnecessary detail, both from individual shots and from a series of pictures. Thanks to digital cameras, you'll be able to narrow your selection right away.

36. You'll develop an eye for stories

Once you begin scrapbooking, you'll find yourself taking more pictures. They will no longer stand alone, but will go together as part of a theme or narrative.

If you're about to become a parent, I recommend you start scrapbooking. It'll come in handy when your little one arrives.

37. You'll bring your camera everywhere

Now that your pictures aren't just individual scenes, but parts of a story, you'll value their ability to preserve memories even more.

You'll take your camera to more places, because you never know when something awesome will happen. You'll also make more friends, since people will be asking you to share photos all the time.

38. You'll discover black and white photos

Black and white photos have a certain charm. They tend to hide imperfections, and some people prefer them for that reason, but the quality is never lost.

They also seem a little more serious, thanks to the lack of color. This allows you to look beyond the surface and get a glimpse of the timeless.

39. Don't be a post-production miser

It might cost a bit extra to develop your photos at a good store, but it's worth it. So is fine photo paper. After the trouble you went through to take them, why sabotage your pictures?

Landscape Photography

The easiest way to make your photos more interesting is to take them outdoors. No matter where you live, the wide open spaces present far more varied scenes and lighting conditions. Even if you're still a beginner, you can take amazing pictures just by going somewhere awesome.

This is also the point where your hobby becomes an adventure. As you go further from civilization in your search for great settings, it's a good idea to learn basic outdoorsman skills. Nature is beautiful, but it also contains plenty of danger.

Dress appropriately, bring the right gear, and make sure people know where you are. If there's a chance of encountering dangerous wild animals, make sure you know how they behave and how to handle them.

40. Make yourself one with everything

Landscape photography sells to people who like to daydream. They've long grown tired of the view outside their window, so they're looking for something more dramatic to hang on the wall.

To give them what they need, you've got to be drawn to nature: you've got to develop a love and an understanding for the wilderness.

To produce truly artistic landscapes you'll need to know how light affects the countryside, and the only way to learn this is to hike around, communing with stuff.

41. Let viewers see what you see

As you explore, don't just look for lighting affects. Study the shapes and textures that occur. Do the colors harmonize, and are there patterns?

Get a feel for the overall mood of the landscape. You'll have to anthropomorphize it a bit: are the windswept hills lonely, or just sad? Is the forest gloomy, or just temporarily depressed?

Once you can see it, your photos will communicate it, even if you only shot a small part of the whole. Remember, your audience must feel that they can almost walk into the picture and escape into the landscape.

42. Understand depth of field

Depth of field has to do with acceptable sharpness in a photograph. It is the distance between the nearest clear object and the furthest one.

An image with a large depth of field is almost entirely sharp, (and can be said to be in deep focus) while an image with a small depth of field is focused on just one thing (and can be said to be in shallow focus). The two are very different and have many applications.

43. Use depth of field with care

An image with a shallow depth of field can control where the viewer's eyes go. Nobody likes to look at blurry things, so we naturally focus on the clear parts.

A portrait photographer, for instance, would put the emphasis on the subject's eyes and allow the rest of the person to be somewhat less sharp.

Unless you're treating a natural element of the landscape as a character, it's best to go the other way and use a large depth of field. This imitates the way we would see the landscape with our own eyes and pulls us into the picture.

44. Learn to control depth of field

There are two ways about it. The first and most common way is through aperture control. The biggest apertures have the smallest depth of field, and vice versa.

The second way is tilting the camera lens back or forward. By inclining the lens's focusing plane in relation to the subject's plane of focus, you get a better depth of field without changing apertures.

This is why bellows-type cameras and tilt lenses have so much control over depth of field.

45. Camera format and lens focal length also matter

Macro lenses, for example, have extremely shallow depths of field. With extreme close-ups, even the tiniest nudge can defocus your subject.

Meanwhile, wide-angle lenses have such tremendous depth of field that they almost don't need focusing.

46. Don't be afraid of Old Man Winter

In temperate countries, winter is often the harshest season of all, and is the reason many people hang up their photographer's hats until spring.

However, ice and snow can transform the most mundane scenes into visions of stark beauty. Don't miss out on this because of a little frost!

47. Dress well

Combine natural landscapes with unforgiving elements and you've got a recipe for lovely winter photos - or lonely freezing death. Don't be a noob. Wear warm, rugged clothes and bring along a survival kit.

Make sure to leave word about where you're going, what route you're taking, and how long you plan to be out. Better yet, don't head out alone.

48. Travel light

Aside from survival tools and supplies, you should only pack basic camera equipment. You'll regret bringing everything when you're crossing snowy hills and icy lakes.

If it comes to a choice, a thermos full of chicken soup is better than one more camera.

49. Watch the skies, again

A photographer always has to keep an eye on the weather, but especially during the winter, when conditions can change completely within hours.

Head back to civilization at the first sign of trouble. Winter photographs are awesome, but they're not worth your life.

50. Details are important

You'd think that snow and ice would tend to simplify landscapes, but they actually bring out patterns and textures. There's plenty of atmosphere in close-up shots, so be sure to look for them.

51. Camera placement matters too

Try putting your camera at an oblique angle to the early-morning sun. The shadows will be stronger and the mood more intense.

Also, be alert for anything in the foreground that you can use to provide scale and lead viewers into the image. Sweeping vistas are great, but good foreground interest makes for deeper images.

52. Account for snow glare

Ice and snow are tricky. Camera meters and even handheld light meters are often confused. They'll think the snow is gray and give you an underexposed image.

To avoid this, learn to bracket your shots - take an underexposed shot of something, an overexposed shot of the same, and finally a properly-exposed shot. Add one to two stops to your light meter reading, or use an 18% gray card for a better reading.

Alternatively, use a digital camera that automatically takes bracketed shots.

53. With flower photography, think macro

Flower photography is easy and comes with a lot of variety. The subjects don't move or get tired; film and digital cameras work equally well; and the settings range from landscapes, to gardens, to studios. No wonder it's one of the most widespread forms of photography.

You can use any lens (from super-telephoto lenses to ultra-wide-angle lenses) but for best results, you ought to use a macro lens.

Alternatively, try your digital camera's macro mode. It will allow you to get very close to your subject, which you'll need to do.

54. Flower photography has special accessories

Consider getting a tabletop tripod. You'll need a tripod because they deliver clearer and more consistent images, but most tripods are too tall to shoot ground-hugging blossoms. A tabletop tripod is excellent for flowers and other small objects.

Of course, you'll also need color-saturated film when taking pictures of flowers. Avoid anything faster than ISO 400, but ISO 50 to 100 will do fine.

55. Flower photography needs soft light and still air

Diffused light is best, so photograph flowers in the shade or on cloudy days. Alternatively, try shooting them at night with a flash.

Wind can be annoying, so cultivate patience as you wait for it to stop.

56. Experiment with unusual effects

Unusual angles or lighting conditions can produce an interesting take on ordinary flowers. Try shooting in the early morning or late in the afternoon.

Change the mood with warming filters or sprayed-on dew. Emphasize the transparency of the petals with judicious backlighting.

57. Consider black and white

People love colorful flowers, but color isn't the only thing to flowers. Monochrome images can bring out complex details and delicate shapes: don't be afraid to tinker.

Learn as much as you can about flowers and you'll be able to communicate what you've learned.

58. With outdoor portraits, keep it simple

You can choose backdrops in the studio, but not outside, where the background is whatever you find. Still, you can control what your camera sees simply by pointing it in the right direction.

When you're photographing someone outdoors, make sure that he or she is the most interesting thing in the frame. Keep your background free of imposing shapes, loud colors, and busy patterns.

Be especially aware of what's directly behind the subject, as bushes and branches have a way of turning into horns or extra arms in developed pictures.

59. Lean to control depth of field, again

Portraits tend to have a small depth of field. Landscapes, meanwhile, tend to be the opposite. Therefore, when you're taking outdoor portraits, you've got to be clear about your intentions. Do you want your subject to stand out, or do you want them to blend in?

Usually it's the former, so if you have an SLR camera you must make the background less sharp than your subject is. The viewers will look at your subject first because he or she is in focus. The smaller the f-stop, the larger the lens opening and the smaller the depth of field.

In addition, the smaller the f-stop the faster the shutter has to close in order to avoid overexposure. It also reduces image resolution, so let experience be your guide.

60. Don't shoot at high noon

Unless your photography session has an Old West theme, it's best to avoid strong midday light. This harsh light, or *down light*, is seldom sought-after because it produces 'raccoon eyes' and other nasty effects.

Early-morning and late-afternoon light, or *lateral light*, is preferable. Through careful manipulation it can create beautiful shadow patterns.

The first tree in the forest makes for the best background, according to outdoor photographers, because its canopy protects against down light while its position at the edge of the forest allows for lateral light.

When trees or porches are unavailable, professionals sometimes use reflectors and shade cloth for the same effect.

61. Tinker with the white balance setting

Back when it was just film cameras, special filters or film took care of outdoor color correction. Nowadays, color correction is as simple as adjusting your white balance setting.

Most digital cameras do this automatically, but you're free to experiment if you're not satisfied with standard exposures.

Animal Photography

Animals are a little more difficult to photograph than for example landscapes. Unlike nature scenes, they don't just lie there - they're moving all the time. And chances are that they're not so well-trained that they can sit still and pose like a person.

On the bright side, animals have loads of personality, so you needn't be as creative to produce expressive pictures.

To be an animal photographer you won't just need to be comfortable around animals. They'll need to be comfortable around you, too. Learn comparative psychology and practice your animal whispering.

At some point, you might also consider going into business as a professional pet photographer.

62. Keep an eye on the prize

Photographing your pet can be a bonding experience between you and that furry member of the family. But first, what are you trying to do?

Are you trying to immortalize your pet in general, or are you trying to get his different moods? Are you taking funny photos, or pensive black-and-whites?

Be sure that you articulate your intentions before beginning the rest of your preparations. It would suck to drive an hour to the beach, then realize you forgot the frisbee.

63. Choose your setting

Locations are important, so spend some time on this too. Indoors or outdoors? Wild setting or studio? If you're going for a naturalistic photo, consider which setting best fits your pet's temperament.

An old cat might not act its best on a busy beach, while a playful dog might find it boring at a public park. (Then again, if you bring the dog to the beach and it barks at everything, you probably won't take many pictures.)

64. Make a checklist

Anticipate everything you'll need, as well as anything that might go wrong. It's a good idea to write it all down. A camera, tripod, and other equipment are obvious, but you'll probably want a zoom lens, props, and some toys.

Bring gear that's suited to capturing sudden movement. You'll also need pet food, and maybe an extra pair of hands.

Making the list the first time is tedious, but once it's all there, it only needs to be modified for subsequent photo shoots.

65. Be patient on the day

Once you're on location, make sure everything's organized and ready to go. Animals have no attention span at all, so you've got to shoot from the hip.

If your pet is a little hyper, some exercise will calm it down. It will calm *you* down too, which is important because animals pick up on their owners' moods.

Groom your pet a little, and then look at the weather. Is it too sunny? Too windy? Overcast skies make for better exposures. To minimize shadows, make sure your pet is never within six feet from the background.

Photographers must be cool and collected. Pet photographers, meanwhile, must be able to empathize with their subjects. What is the animal feeling? Adjust your expectations, otherwise you'll make everyone more anxious.

66. Get down to their level

Take photos at eye level - your pet's eye level. A shot from on high doesn't look like you and the animal are very close. What's more, getting down on the grass will allow you to experience the world as it does.

If this is your first time crawling with a camera, don't feel foolish. The results will be worth it.

Kitten photography is especially good when taken at the eye level of your subject. You can capture some adorable expressions while the little furball's looking at the lens.

67. With kittens, avoid sudden movements

Kittens startle easily. They move fast, too, so unless you enjoy shots of fur-covered blurs, try to move like you're doing Tai Chi.

What's more, use high-speed film or a digital camera with a silent shutter.

68. Feed your kitten first

A hungry kitten is a fidgety kitten. To make sure it'll hold still long enough for you to shoot it, feed it beforehand. Wait fifteen minutes and then begin.

Have treats and toys handy in case it gets rowdy. If you'd like an even easier photo shoot, find out when it naps.

69. Keep it simple, silly

Cats and order don't really mix, so don't try anything too elaborate. Aim for the spontaneous - some of the best kitten pictures took *everyone* by surprise. Don't plan to take too many photographs, either.

Cats and quotas don't mix either, and if you ask your kitten to stand still for too long it'll simply walk away.

70. With birds, plan your shooting ground

Bird photography is possible in all sorts of places, but with a bird feeder you don't even have to leave the backyard.

A well-maintained bird feeder in a safe spot can attract all sorts of birds. Consider investing in a birdbath as well.

71. Your car is your best accessory

You're a big, scary person, and that tripod under your arm looks a lot like a rifle, at least to a bird. You could build a camouflaged hunting blind, or you could just stay in the car, which looks a lot less threatening than a person on foot.

Once you've found a likely spot, park some distance away, kill your engine, and wait.

72. Birds are like celebrities

They're colorful and more than a little flighty. In addition, you tend to need telephoto lenses when photographing them.

Standard, wide-angle, and short-zoom lenses will also work, but in this case, it's best to learn from the paparazzi.

73. Don't be stressing

Patience is a virtue, especially with bird photography. Also, try not to make the birds nervous.

Remember, you're supposed to have a minimal impact on the environment. If a bird seems under stress, it might have chicks in the area. Just back away.

74. With fish, bring a tripod

Aquarium pets can be hard to photograph. You'll be dealing with water, glass reflections, and low light conditions.

That last one is especially tricky, because the lower the light levels, the slower the shutter speeds.

Your camera will need to be as steady as possible, so bring a tripod. You normally use tripods for still subjects, so loosen the levers so that the camera can move freely, but not so much that it collapses the moment you let go.

75. Fish, meet Camera

Fish are skittish things and they see through the glass just fine. As much as possible, let them get acquainted with the camera: leave it in front of them for several days, pointing it this way and that on at intervals.

Mute the shutter, if possible. Once the fish are used to the camera you can photograph them without having to coax them from behind the sunken ship.

76. Go Digital

With subjects as fickle as fish, you want to take numerous shots without worrying about all the film you're wasting.

Purists might not like the idea, but digital cameras allow you to focus on taking the best possible picture.

77. Try for a clean, bubble-free aquarium

Dirty glass has ruined many a goldfish pictorial. It might be invisible to your eyes, but not to the camera, so take the time to clean the tank. Also, turn off the pump just before you shoot.

The water will be clearer and there'll be less movement to mess up your pic - who wants to see blurry seaweed? Just remember to turn the pump back on when you're done.

78. Dim the lights

Fish like to be romanced. Just kidding!

It's so you can reduce reflections that might ruin your pictures. Eliminate as many ambient light sources as possible.

If some can't be helped, put something between them and the glass. If necessary, shield the aquarium with your own body.

79. Consider turning pro

If you've been photographing pets for a while, you've developed a unique skill set. Not only can you take good pictures, but you can also take good pictures of *animals*. That's National Geographic material.

If you don't want to travel too much, you can still make a good living. In North America, most homes have one pet at least. What's more, pet owners treat their pets like family members - and pampered family members at that.

The point is, you have the makings of a nice business if you enjoy photography and animals. You'll need a few good cameras, tripods, lights, and of course a studio. You might also want toys, props, and backdrops.

80. Cats need longer appointments

By now, you should know that cats are especially hard to manage - what more if they're someone else's? Allow extra time to get used to them, and vice versa.

81. Learn to network

It's not enough to know photography and animal psychology. To attract business, you'll also have to be a people person and a self-promoter.

Make flyers featuring your best photographs and post them in veterinary offices, coffee shops, and other place where pet owners gather.

You can also leave flyers in people's mailboxes, and of course there's always the Internet. Be prepared to work evenings and weekends.

82. Set realistic rates

Find out what the competition's charging and price yourself accordingly. On the other hand, if you're the only pet photographer in the area, look at the going rates in a nearby town of the same size.

You can also sell photos to the public once you've gotten the original clients to sign a release. Pictures at art fairs go for $20 to $200, and there's also the option to sell them as cards or calendars.

Portrait Photography

People make the most interesting subjects. Landscapes for example are fine, but you'd have a hard time finding a nature scene with as much character as a wrinkled old man.

Pictures of animals have plenty of action, but they're never as purposeful as a shot of an athlete or dancer. Let's face it, there's nothing more fascinating to us than ourselves.

Taking pictures of people - whether they're portraits or actions shots - will test your skills to the utmost. What's more, it will involve a whole new set of skills, not least of which is the ability to talk to people.

As this is the most challenging branch of photography, it is also the most popular. Lots of people would rather do it themselves when it comes to picture of pets and landscapes, but when it comes to pictures of themselves they'll still look for a professional photographer.

If you've got what it takes to bring out the best in your human subjects - to capture on film, if not their souls, then their spirits - then you should seriously consider becoming a portrait photographer or photojournalist.

83. Know what portraits are

A portrait is more than just a picture of someone. It must first be an accurate likeness, but it should also present the subject's face in the best possible light. It should capture their features, mannerisms, and attitudes.

It's a lot to ask of a static two-dimensional image, but it's certainly possible. You don't especially need a studio or special equipment: what you need is the ability to understand people.

84. Polish your patter

If you're going to be a portrait photographer, you're also going to become a conversationalist. Just as with pet photography, the subject must be comfortable in your presence if you want the shots to look natural.

Only this time you build rapport with soothing words, not toys and treats.

Think of your favorite barber: you've got to develop that kind of talking style. Engage your clients with small talk, find some common ground, and get to know them.

85. Make them look at you, not at the camera

Again, all the technical skill and hi-tech equipment in the world won't help you if you can't make a connection with your subject. You've got to see them as a person, and they've got to see you too.

To be specific, make them look at you, and not the camera lens. You can't make eye contact with a camera, and the results are always joyless and cold. Instead, compose your portrait, then stand slightly to the side of the tripod.

Keep talking to your subject and catch them off guard with the flash.

86. Shoot from the hip if not using a tripod

Maintain constant contact with your subject. If you've been taking only landscapes until this point, you might have to shake the habit of seeing everything through the viewfinder.

Remember, people don't seem so alive when they're not interacting with someone else. Glance at the viewfinder if you must, but don't let it cover your face.

87. Let them be natural

If your experience is mostly yearbook photos and official portraits, you know it's easy to take studied photographs. Unfortunately, those tend to look fake.

Instead, take some time to know your subject. If he's an outdoors type, don't put him in a suit and tie. Photograph him outside, in his normal clothes, doing what he loves best.

Don't tell your subject to smile. That's what everyone with a cell phone camera does, and the result always looks artificial. If you're an amateur, you don't really need to capture smiles: you can just shoot whatever expression they normally wear.

If you're a professional (and essentially paid by the smile), try interacting with your subject. Smile at them, then wait for them to smile back, or ask *them* to tell you a joke.

88. Lead your subjects, don't direct them

As the photographer, you're in charge of the photo shoot. Then again, your client isn't some model you can order around. As with animals, you'll have to trick them into doing what you want.

Establish rapport and then show them what you want. Demonstrate a pose, then ask them to try it. When posing a group that includes children, start from eldest to youngest.

89. Some folks just aren't photogenic

Contemporary accounts of Abraham Lincoln agree that his portraits don't do him justice. The man was so ugly you had to see it to believe it. Other people are good-looking in person, but plain in pictures. Some people just don't photograph well, and nobody's sure why.

Again, think three-dimensionally. A lot is lost when you translate a three-dimensional face into two dimensions. Depth is lost. Features are flattened. We don't really notice this because we have two eyes (and therefore stereo vision) but the camera lens has no such luck.

If your client complains that he doesn't photograph well, make sure this is actually true. Everybody has an angle where they look their best - it's why celebrities go to great lengths to be photographed from their best side. Look at your client again and determine where this side is.

90. Light makes all the difference

Professional photographers use lamps and flashes to produce lighting conditions rarely found in nature. This is often necessary with subjects that aren't photogenic any other way.

Learn these terms: key light, fill light, and back light. Plus: high-key lighting, low-key lighting, and three-point lighting.

91. Experiment!

You don't need to resort to Photoshop when you encounter an unphotogenic mug. Consider it license to have fun tinkering with everything: get your digital camera and go wild.

Shoot from the left. Shoot from the right. Shoot from above and below. Shoot with a flash, shoot without, or shoot under a cloudy sky.

Have your subject smile, have your subject think of a sad memory - whatever works!

92. With family portraits, keep it light

Family portraits are important, and that's why they're so popular. However, the stiff sittings of your grandparents' day are no longer in demand, and even the most formal modern portraits look a lot more natural.

Let the family work out their own poses. Keep them talking, and wait for the inevitable smiles and laughter.

93. Have fun!

One reason old-fashioned portraits look so stiff is that they're still imitating the much older paintings that came before.

When you're sitting for an oil painting, you naturally assume a conservative pose: no extreme facial expressions, no athletic movements, no nothing. The same was required of the earliest photography, with exposures taking hours.

Nowadays it doesn't take even minutes to snap a photo, so go wild. Take candid shots. Imitate album covers. Go outside! If need be, ditch the tripod. Do away with anything that blocks creativity.

If the family doesn't know what they want, photograph them in different styles and let them pick what they like.

94. With children, don't rush anything

If you specialize in portraits, most of your subjects will be children. This presents special challenges: children can be shy in the beginning, and earning their trust quickly is a skill to be cultivated.

As much as possible photograph them someplace familiar, like their home. Take time to meet them first - don't bring in the camera equipment just yet. Wait until everyone is relaxed.

95. Work around their routine

Children are creatures of routine: mealtimes, playtimes, and naptimes. It's best to schedule your shoot during their playtimes. Any other period will mean a listless or cranky subject.

96. Keep moving

It's nearly impossible to make a child do something they don't want, even when you're their parent. Insisting will only get you tears and tantrums. Instead, make them want to do what you're asking of them.

Encourage them, and if they should decide not to do something, move on to another pose. Try again after ten minutes or so - they'll probably have forgotten that they didn't want to do it.

97. Keep it entertaining

For great photos (and repeat business), you've got to make sure that the kids are enjoying themselves. Entertain them somehow.

A bubble toy might entrance younger kids, while older kids might prefer something remote-controlled. The idea is for the child to forget about the photo shoot and start having fun.

98. Keep your finger on the shutter button

Don't pack up as long as the child is in sight. Children are unpredictable and great moments could present themselves at any time. Don't switch off your camera until the session is well and truly over.

99. With babies, patience is a necessity

Babies know how to eat, sleep, and cry, but they don't know how to pose. Nevertheless, they're so adorable you can't help but take pictures. Best to catch them sleeping. Newborns won't move much, so concentrate on close-ups and headshots while they're in the crib.

Infants older than six months will be more active, but they might not take to strangers. You'll have to play with them first, or dangle something shiny. They'll get tired fast, so be ready to snap photos as soon as they react.

Mind the fingers - it can be adorable when they suck their thumbs, but it also hides their faces.

100. Invest in toys

That is, if you're taking up professional baby photography. Stuffed animals and bright plastic toys will help keep your subjects busy. Otherwise, outfit your studio like any other.

101. Keep talking to the parents

Strobe lights don't hurt kids at all, but reassure the parents about this beforehand. No special lighting is needed anyway, although light backgrounds work best in baby photography.

Also, don't just pick up a baby - ask the parents first. They'll be protective, so be sure to keep them informed of the process.

If you intend to resell the photographs (and there *is* a large market), have the parents sign a release. Magazines and agencies love good baby pics, but they won't touch ones where the copyright is uncertain.

102. When taking action shots, watch the shutter

Digital cameras can take a full second to snap a photo, which can be a problem if your subject is moving. To make up for this, learn to take pictures *before* the moment comes. By the time it happens, it's much too late to press the shutter button.

Anticipating events takes practice. If you're a sports photographer, you should become thoroughly familiar with the game. You have to know how they score points, commit fouls, and so on. Don't forget to capture the emotions of the players and spectators.

Alternatively, you can eliminate shutter lag by getting one of the more expensive digital cameras - or a film camera. Digital cameras generally suck at action shots, so if you specialize in fast-paced photography, consider going old-school.

103. Customize all the settings

With careful focusing, lighting, positioning, and shutter-speed adjustments, you can catch individual water drops as they tumble from the faucet. You may never take sports photos, but it's still worthwhile to learn to take high-speed photographs.

Hands-on experience is still your best chance of mastering photography. Does your camera have a manual mode, shutter-priority mode, or preset action mode that could prevent motion blurs?

You never know until you try. Most digital cameras make it simple to spot-meter and pre-focus, so do them during lulls in the action. You'll be able to focus on getting the shot.

104. Again, shoot from point-blank range

Get as near as you can to the action. Step closer if you can. Otherwise, use a zoom lens or the digital zoom to block out distracting backgrounds.

Follow your target and keep shooting. If your shutter speed is still slow, pan with the subject while continuously taking photos.

The more shots you take, the better your chances of getting a good image. Therefore, you should have a camera that doesn't process each shot as it happens.

105. Don't get frustrated

Remember that professional photographers take dozens (even hundreds) of pictures just to get a single perfect frame. This was true even in the old days.

What's more, action photography is more prone to this necessary wastage. This shouldn't bother you, though, because mistakes cost nothing with a digital camera.

106. Make money with stock

Stock photos, that is. It's a growing industry that caters to corporations, the media, and commercial artists. As such, there's always a demand for stock image.

If you've got plenty of outtakes, consider selling or licensing them.

107. Stock photos depict concepts, not people

No, you can't sell the family photo album to Getty Images. Stock images aren't about specific people. Instead, they show the general human experience.

A picture of people shaking hands, for example, could be used to illustrate friendships, negotiations, and contracts. A picture of the White House could be used to illustrate America or the government.

It's worthwhile to visit the websites of stock photo agencies to learn about what they're selling and buying.

108. Prevent lawsuits

Images don't qualify as stock photos if they contain trademarks (like company logos), traceable property (like cars with license plates), or recognizable people (like yourself). When in doubt, don't send the photo.

If you want to sell images with people in them, you'll need to get the subjects to sign model releases, which essentially transfer ownership of the pictures to you.

Tracking down everyone in a crowd photo is virtually impossible, so it might be better to recreate the scene with paid actors.

109. Minimize noise

We're fast becoming a paperless society, but your customers might still want to print out your stock photos. As much as you can, keep the noise down.

Still, image noise is unavoidable, much the way film grain was unavoidable for traditional photographers.

110. Keywords are key

Even if your photos are technically and artistically good, they won't sell if you don't make them searchable. When tagging your images on the stock site, answer the 5 Ws and 1 H:

Who is it about? What happened? When did it take place? Where did it take place? Why did it happen? Finally, how did it happen? Alternatively, that last one could be, *How was the picture taken?*

For instance, you could have a picture of a murder scene. The **who** would be *Miss Scarlett* or *femme fatale*, the **what** would be *murder*, the **when** would be *morning*, the **where** would be *kitchen* or *mansion*, the **why** would be *a game of Clue*, and the **how** would be *candlestick*.

You can also use **how** to call attention to the technique, such as *black and white*, *noir*, and so on.

www.ingramcontent.com/pod-product-compliance
Lightning Source LLC
Chambersburg PA
CBHW051547170526
45165CB00002B/911